● 草书掇英

祝允明

草书掇英编委会 编

浙江人民美术出版社

前　言

草书是汉字的主要字体之一，有草稿、草率之意，特点是书写流利、结构简练。草书大至可分为章草、今草和狂草三类。

章草是隶书的草写，字字分明，不相属，笔画中既有隶书的波磔，也有草书的率意；今草又称新草、小草，字体匀称，或连或断；

狂草又称大草，即恣肆放纵的草体，字体忽小忽大，笔画连绵缠绕，神采飞扬，气势磅礴。

草书并不是随心所欲的乱写，它是按一定的规律将字的点画连接，结构简省，假借偏旁，从而形成这种中国特有的书法艺术。《草书撷英》丛书从历代草书中精选最有代表性的经典碑帖，以飨读者。

祝允明生于明英宗天顺四年（一四六〇），卒于明世宗嘉靖五年（一五二六）。字希哲，又作晞哲；因右手多出一指，故号支指生、枝指生、枝指山人、枝山居士、枝山道人、支指山人；又因曾任应天府通判，故人称『祝京兆』。生于山西，祖籍苏州府长洲县（今属苏州市）。祝允明与同郡唐寅、文徵明、徐贞卿均多才多艺，人称『吴中四才子』。

据《明史·文苑传》载，祝允明『五岁作径尺大字，长工书法，名动海内』。少年时期的祝允明天资聪颖，读书过目不忘，为诗作文常『当筵疾书，思若泉涌』，九岁多已能赋诗，常常语出惊人。且非常勤奋，天文地理、释老方技无所不读。第一次参加乡试，就中了举人。由此深得吴门书家李应桢的青睐，不但收他为弟子，还将长女许配给他。可是才华横溢的祝允明后来在科举考试中却屡屡受挫，一生中连续七次进京赴试，均名落孙山。从此一蹶不振，与唐寅、文徵明等以诗相酬，醉意老庄。文徵明曾为文详细地记述了那段生活：『于时公年甫二十有四，同时有都君玄敬者，与君并以古文名吴中。其年相若，声名亦略相上下。而祝君古邃奇奥，为时所重。又后数年，某与唐君伯虎，亦追逐其间，文酒唱酬，不间时日。于时年少气锐，俨然皆以古人自期。既久困场屋，而忧患乘之，志皆不遂。』祝允明在正德九年（一五一四）经谒选任任广东惠州府兴宁县知县，为官清廉，施政有序，政绩可观。嘉靖元年（一五二二），又调任应天府通判。但他性格狂傲不羁，不愿受名缰利锁的束缚，于是在当年年底乞归养老。回家之后，亲眼目睹挚友唐寅在穷愁潦倒中病逝家中，次年恩师王鏊也与世长辞。过度的悲痛使他更加迷茫失意，愤世嫉俗，沉溺声色，一掷千金，变得入不敷出。文徵明次子文嘉得知祝允明的窘

况后，就以润笔费为名，送以重金，以解他的燃眉之急。后来他在贫病交加中过完了一生。

祝允明的人生道路虽然坎坷不平，但他的书法生涯却多姿多彩。他的外祖父祝颢曾任山西布政司右参政，精于诗文，尤工行草。他的祖父徐有贞因助英宗复辟有功，官至兵部尚书，亦擅书法，后特诏还乡，与饱学之士放浪湖山，饮酒赋诗。幼年的祝允明常垂髫在侧，绕膝戏游。加之外祖父疼爱有加，教育有方，『绝不会令学近时人书，且所接者皆晋唐帖』。据王世贞在《艺苑卮言》中说：『京兆少师楷法，自元常、二王、永师、秘监、率更、河南、吴兴，行草则大令、永师、河南、狂素、颠旭、北海、眉山、预章、襄阳，靡不临写工绝。晚节变化出入，不可端倪，风骨烂漫，天真纵逸。』祝允明正是在遍临魏晋唐宋诸名家的基础上，博采众长，冶为一炉，创造出遒媚宕逸、酣畅淋漓的祝体书法。其小楷波画森然，结构缜密，幽深无际，古雅有余，超然物外。其行草劲爽舒展，雄肆奔放，变化裕如，无拘无束，高视千古。王穉登说：『枝指公独能于矩矱绳度中而具豪纵奔逸之气，如丰肌妃子，著霓裳羽衣，在翠盘中舞，而惊鸿游龙，徊翔自若，信是书家绝技也。』在其有限的艺术生涯中留下了无数的书法佳作。现存世较有名的有《出师表》、《闲居秋日诗》、《六体诗赋卷》、《草书诗卷》、《牡丹赋》、《唐寅落花诗》、《前后赤壁赋》、《归田赋等诗文册》、《云江记》、《李白诗卷》等。由于篇幅所限，本书选录草书精品《云江记》和《李白诗卷》。

《云江记》，纸本，墨迹，纵二十六·六厘米，横二百六十五·五厘米。书于明孝宗弘治八年（一四九五），是祝允明三十六岁时的草书作品。

《李白诗卷》，纸本，墨迹，纵二十七·七厘米，横四百五十五·五厘米。书于明嘉靖三年（一五二四）。现藏故宫博物院。

祝允明的草书技法高超，他将二王、怀素、张旭、黄山谷等融会贯通，写得劲健豪放，刚柔相济，点画狼藉，烟云变幻。平心而论，祝允明的狂草虽不如怀素圆劲遒逸，也不像张旭的欹侧跌宕，但他那任情挥洒、神采飞动的韵律确实令人扼腕叹服。

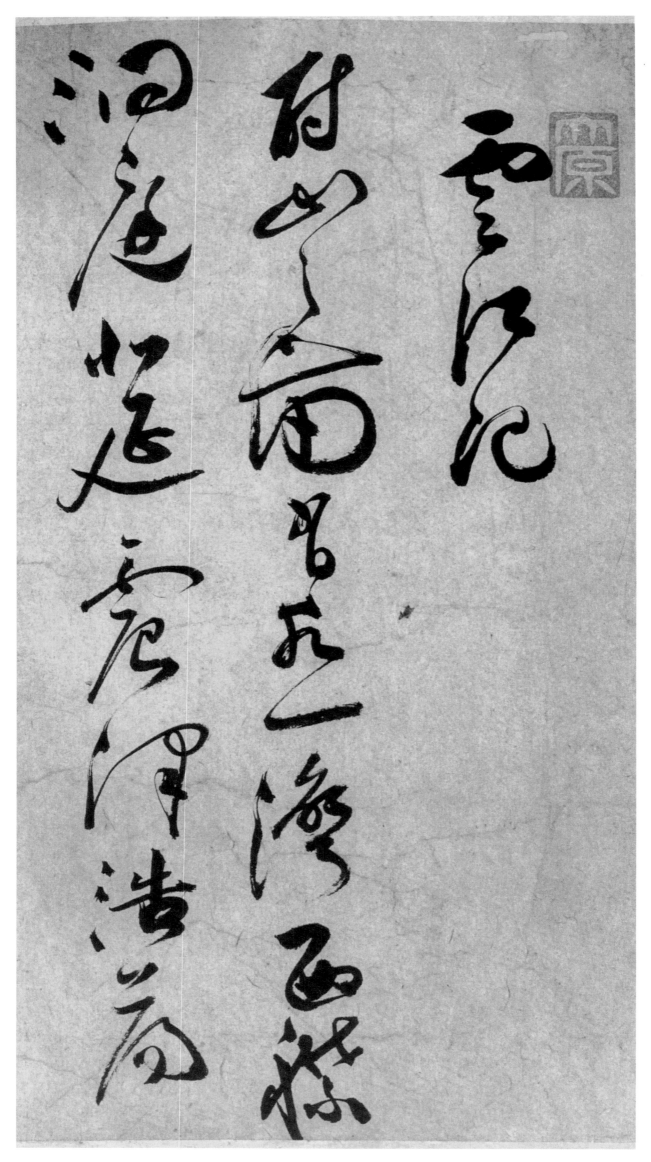

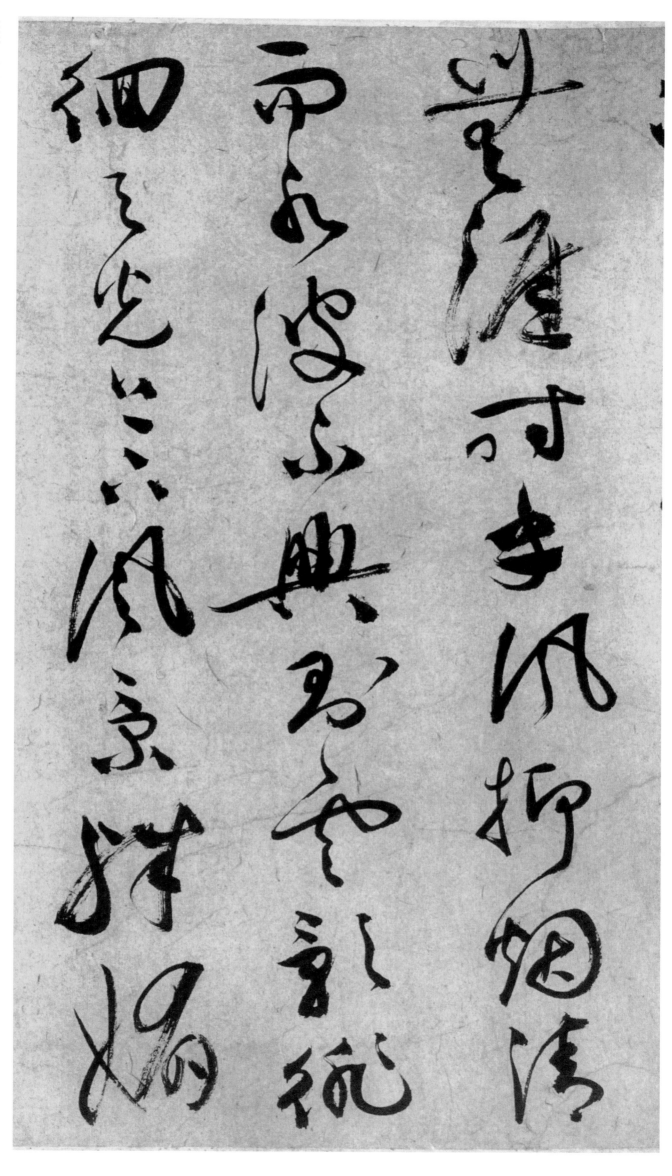

无涯。时乎风抑烟清。而水波不兴。则云影徘徊。天光上下。风景殊媚。

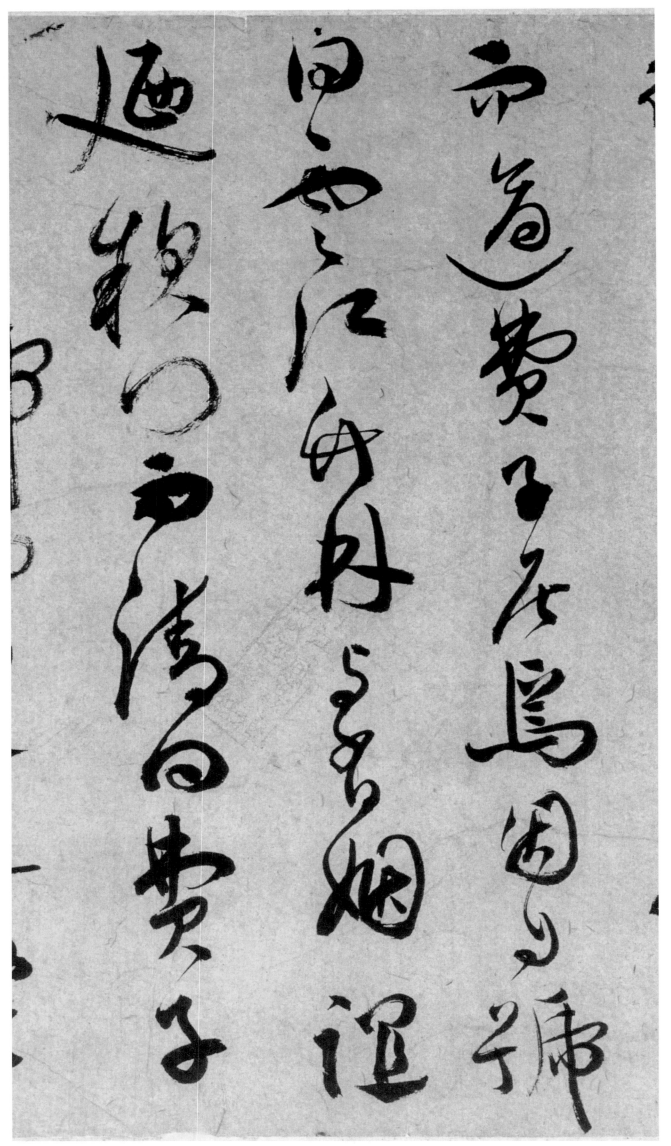

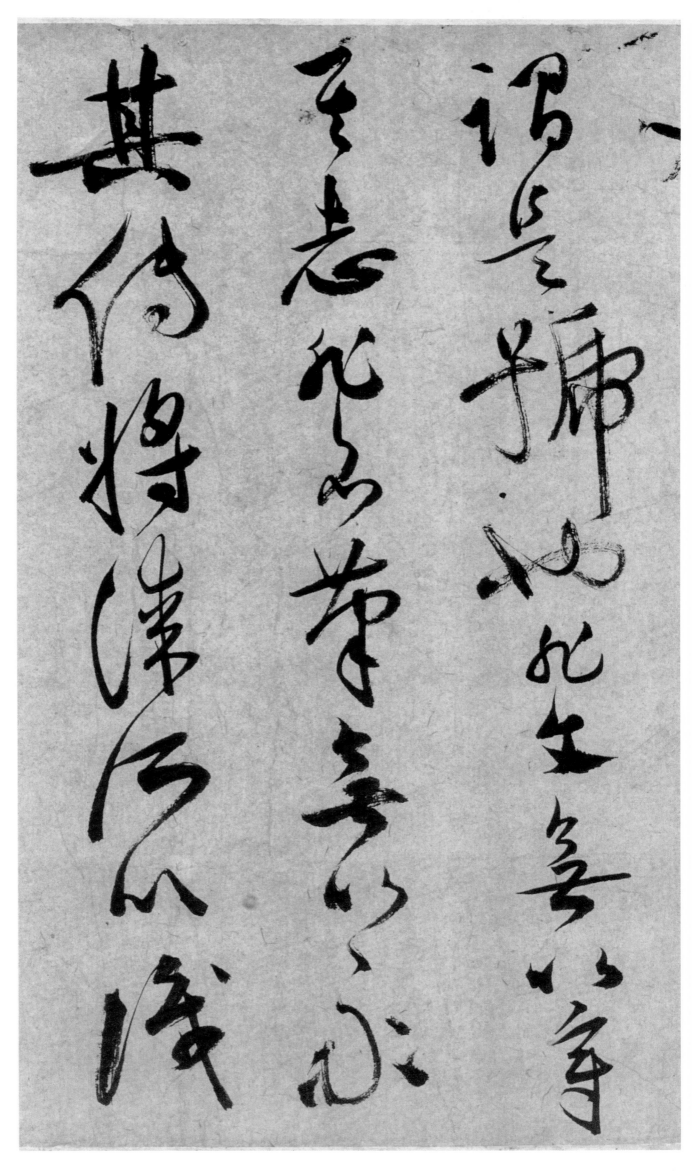

谓是号也。非文无以章其志。非名笔无以永其传。将谋所以识

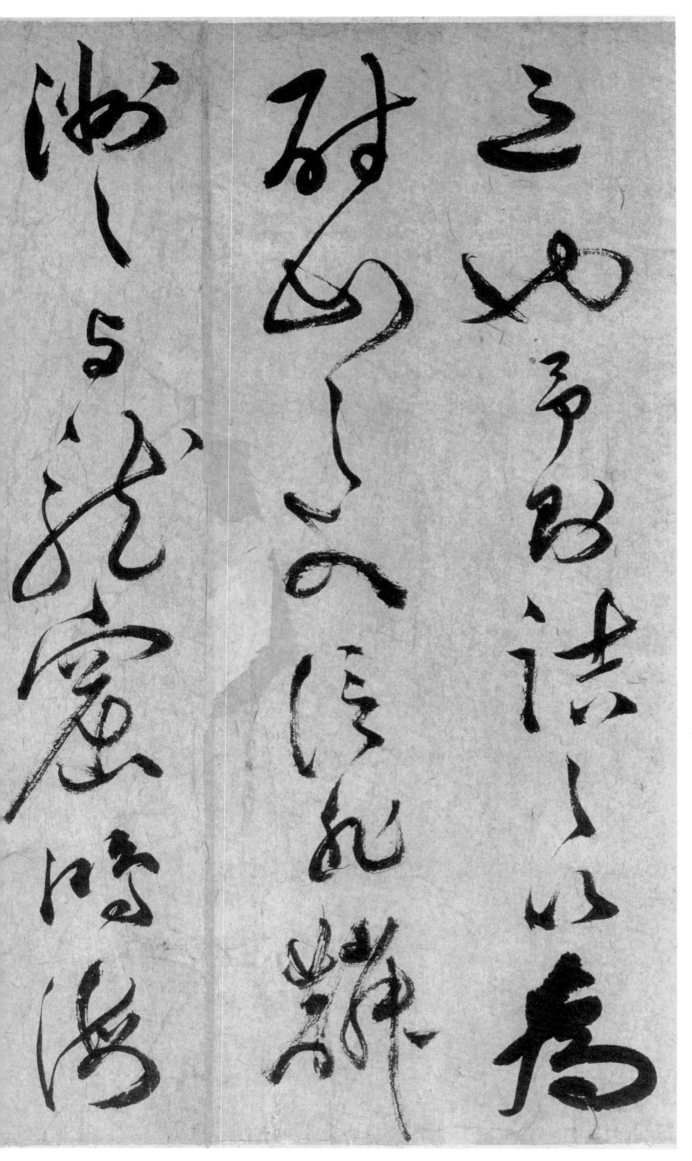

之也。予则诘之。以为尉山之水。信非麟洲之与龙窟。鸿海

之与鸥溟。不过一碧之狂澜。故费子足取欤。请者不能复。而

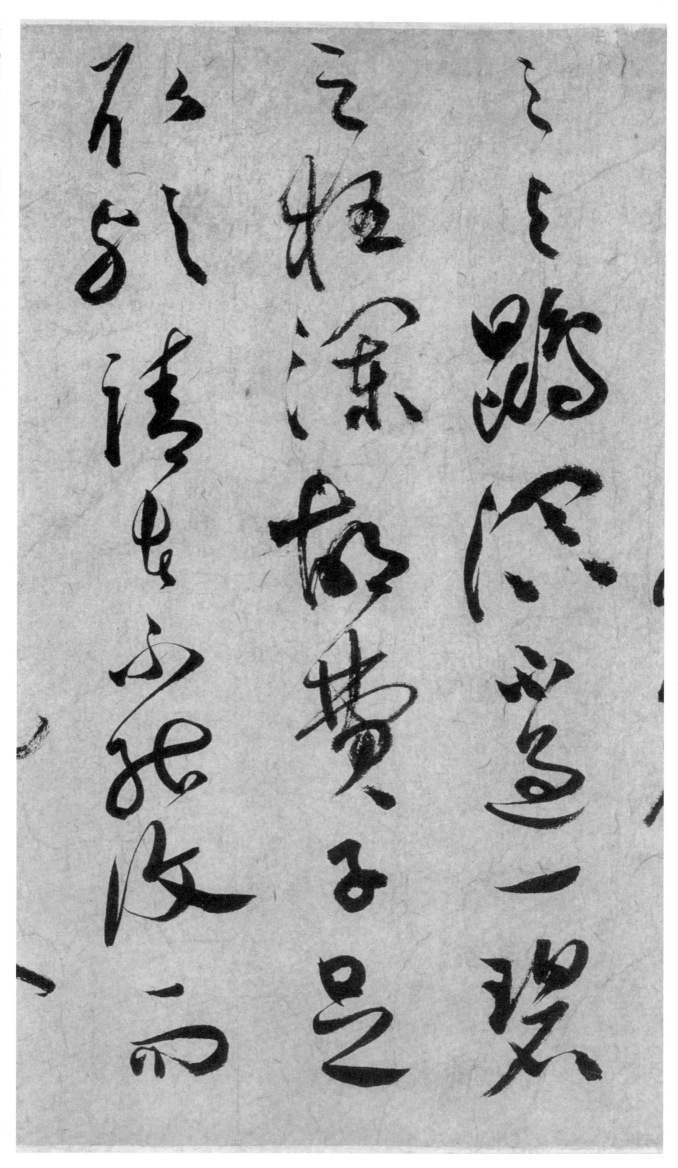

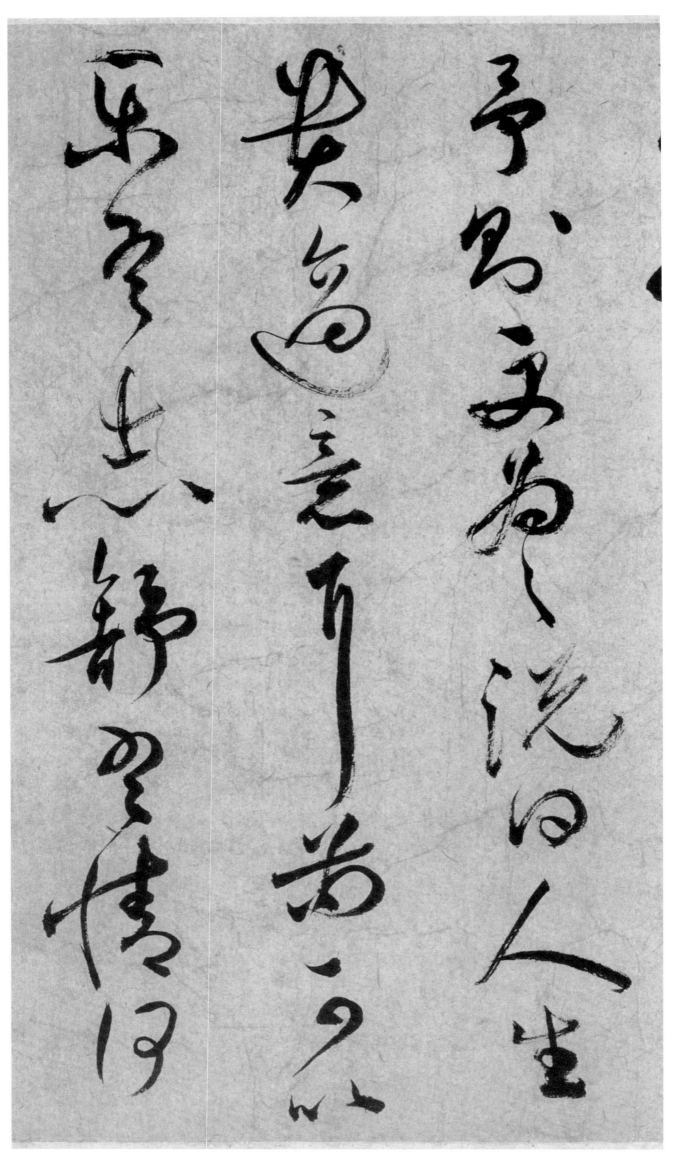

予则更为之说曰。人生贵适意耳。苟可以乐吾志。舒吾情。何

求乎千里之巨浸。万顷之洪涛。矧是江也。诸峰瞰水。若芙蓉

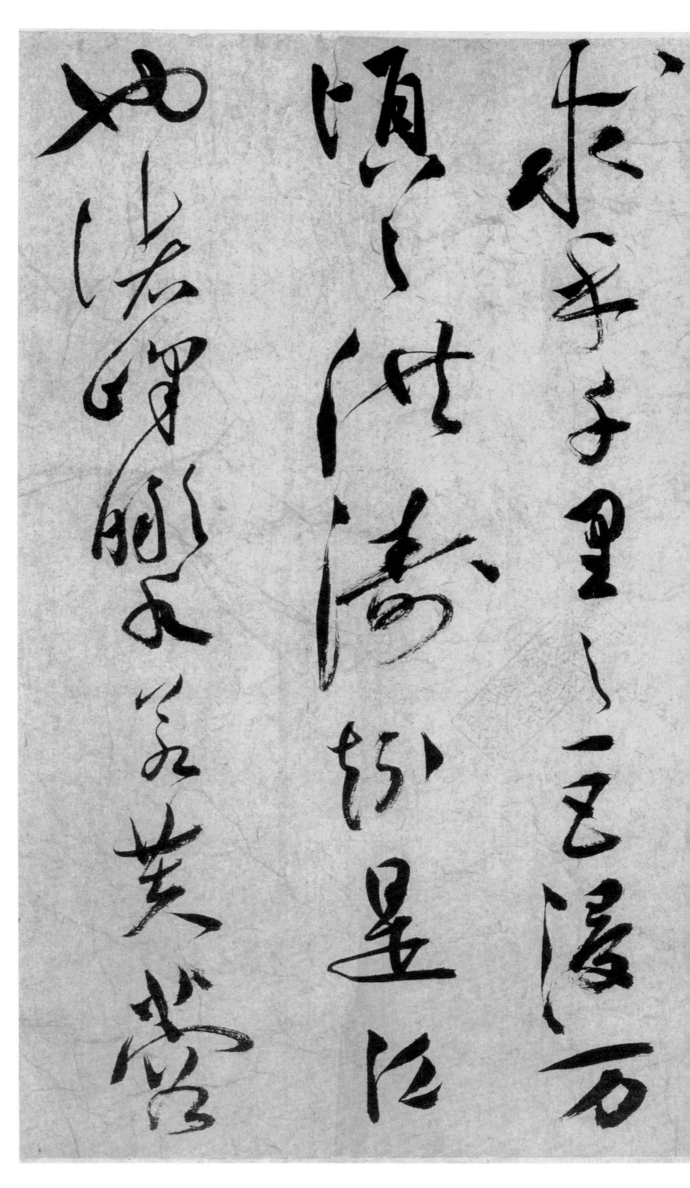

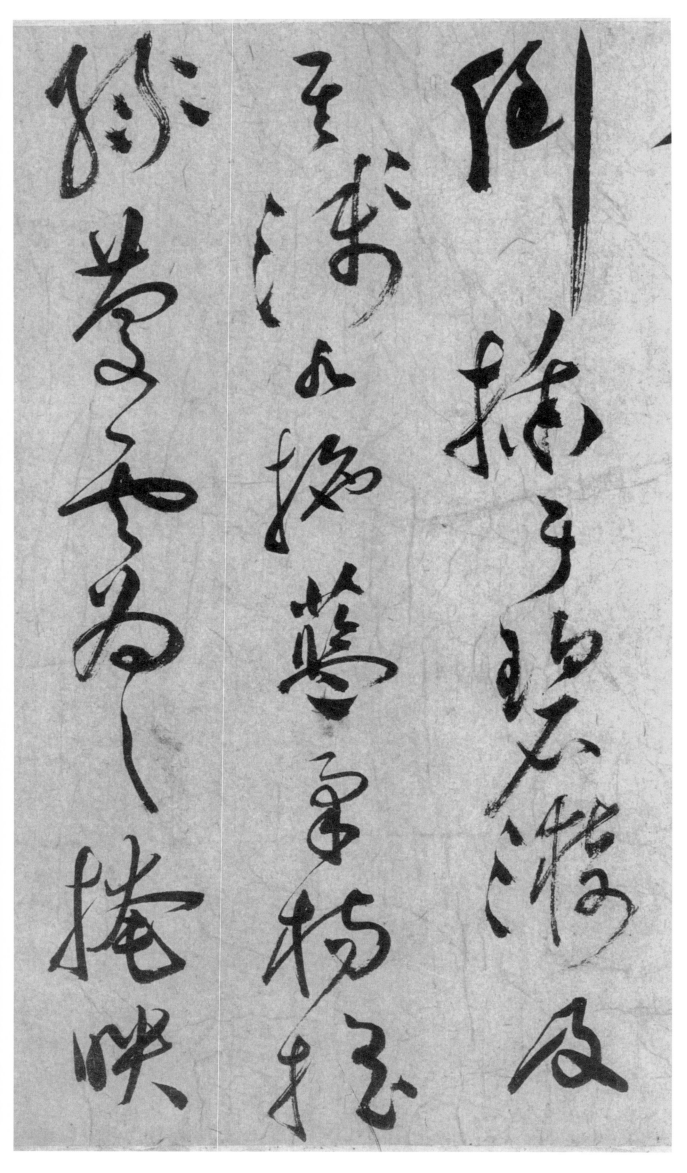

倒插于碧漪。及其浅水拖蓝。柔杨摇绿。庆云为之掩映。

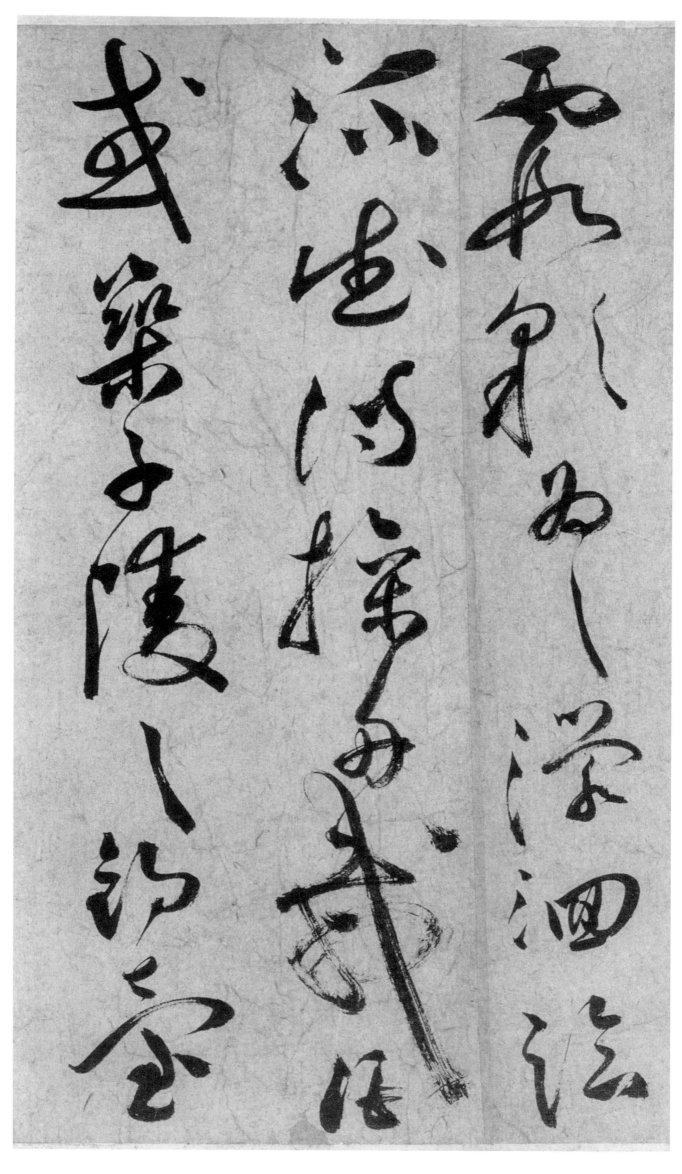

霞彩为之溁洄。临流赋诗。操舟载酒。或筑子陵之钓台。

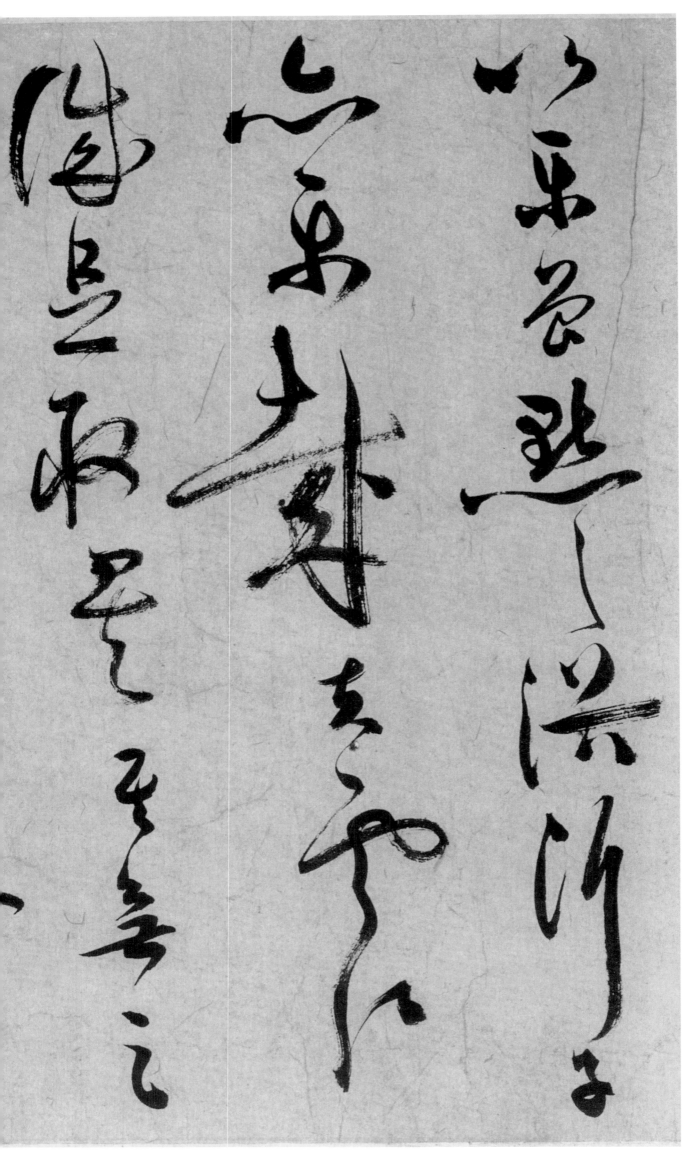

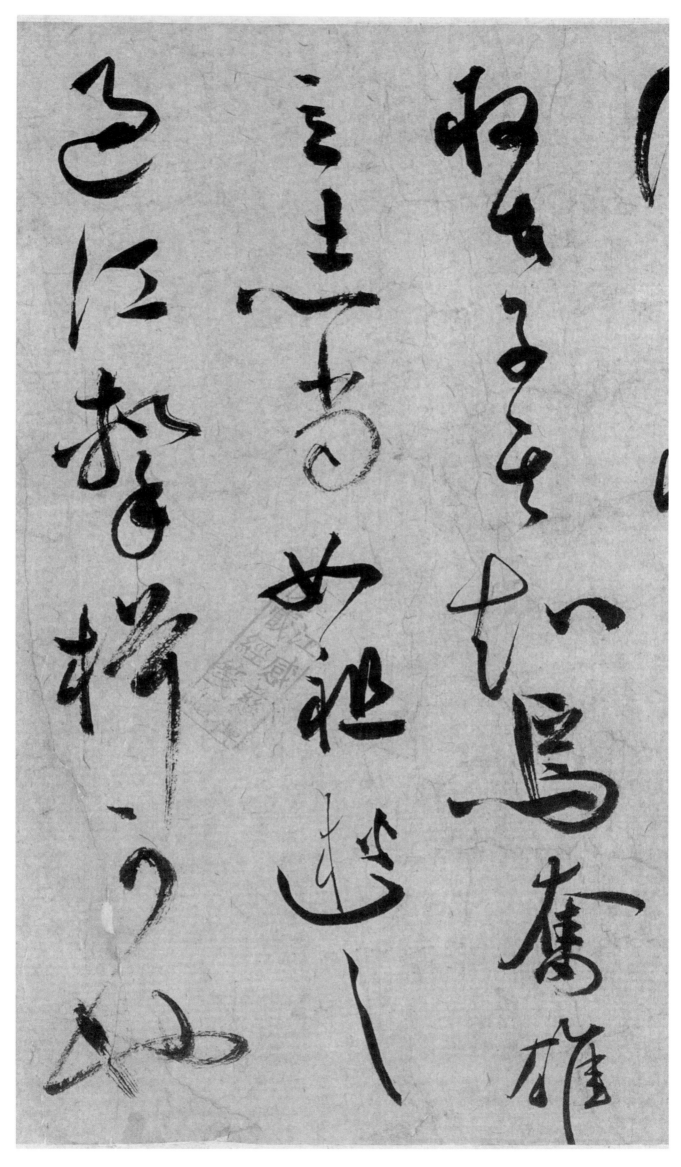

取者。子其知焉。奋雄立志。当如祖逖之过江击楫可也。

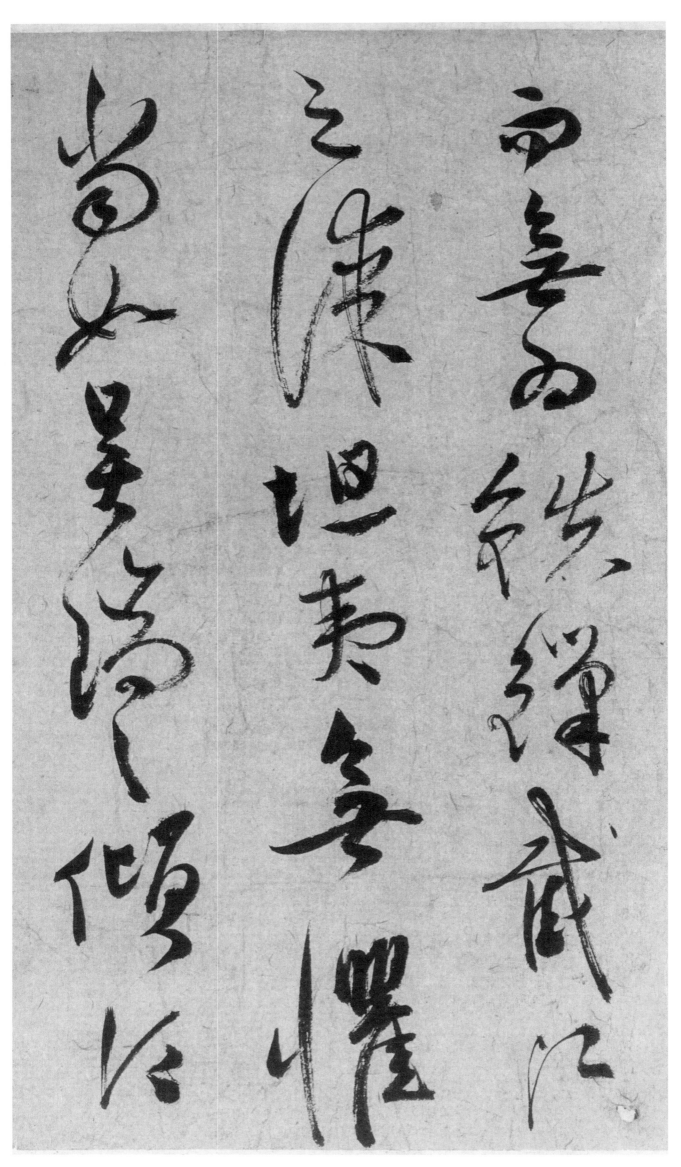

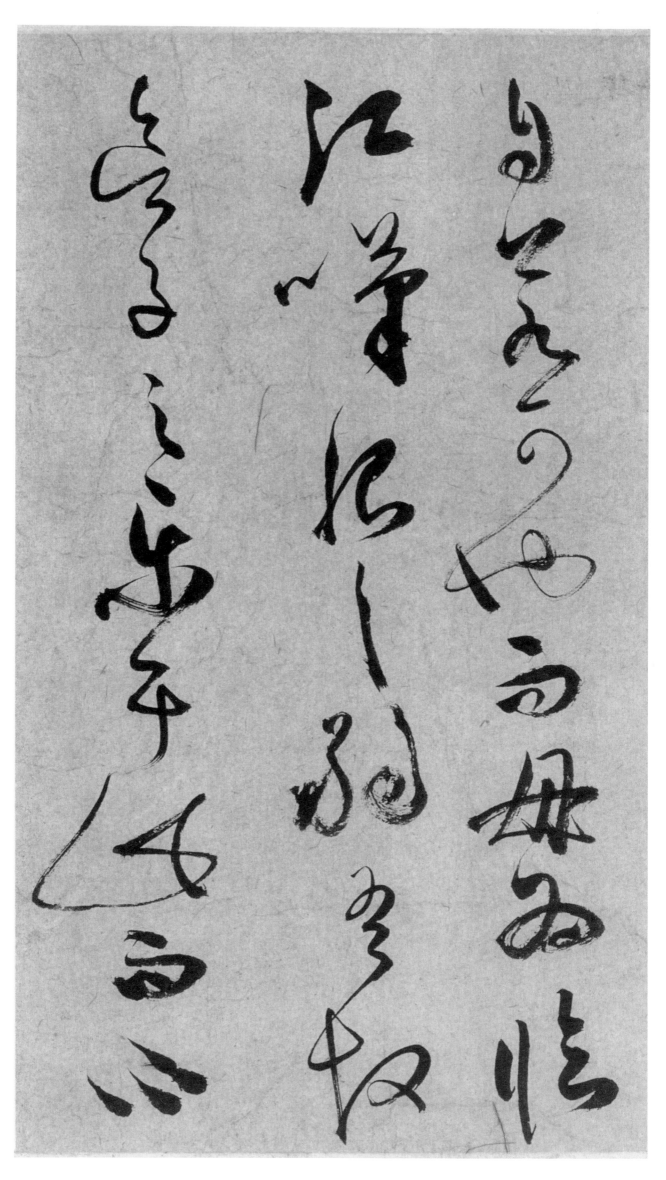

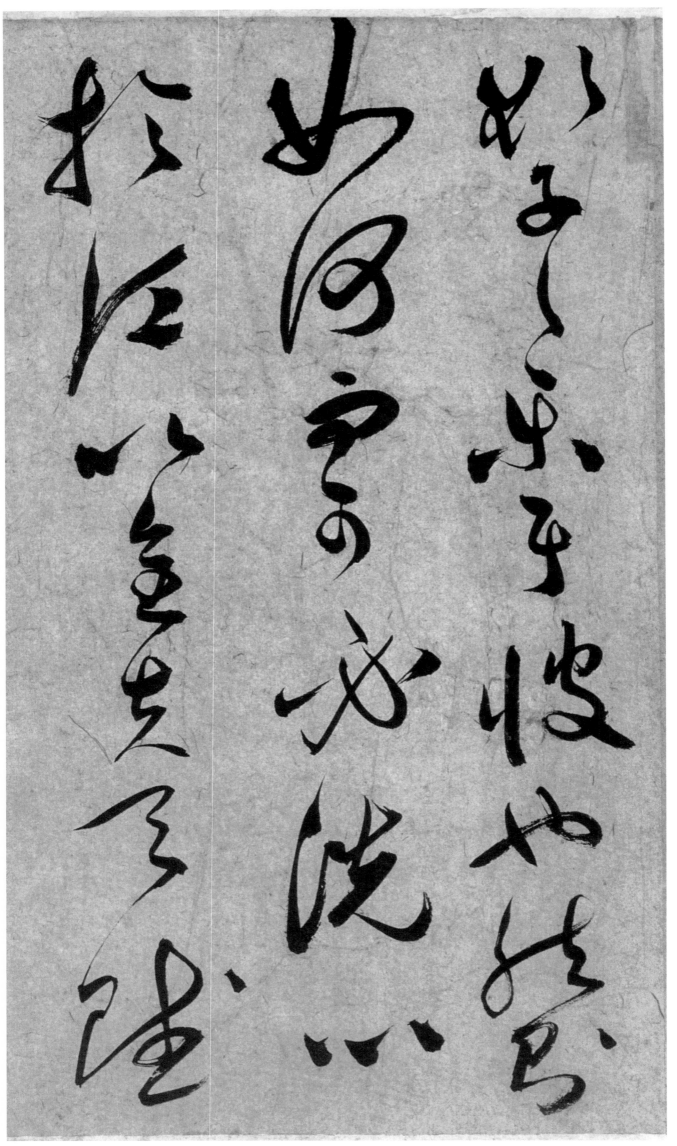

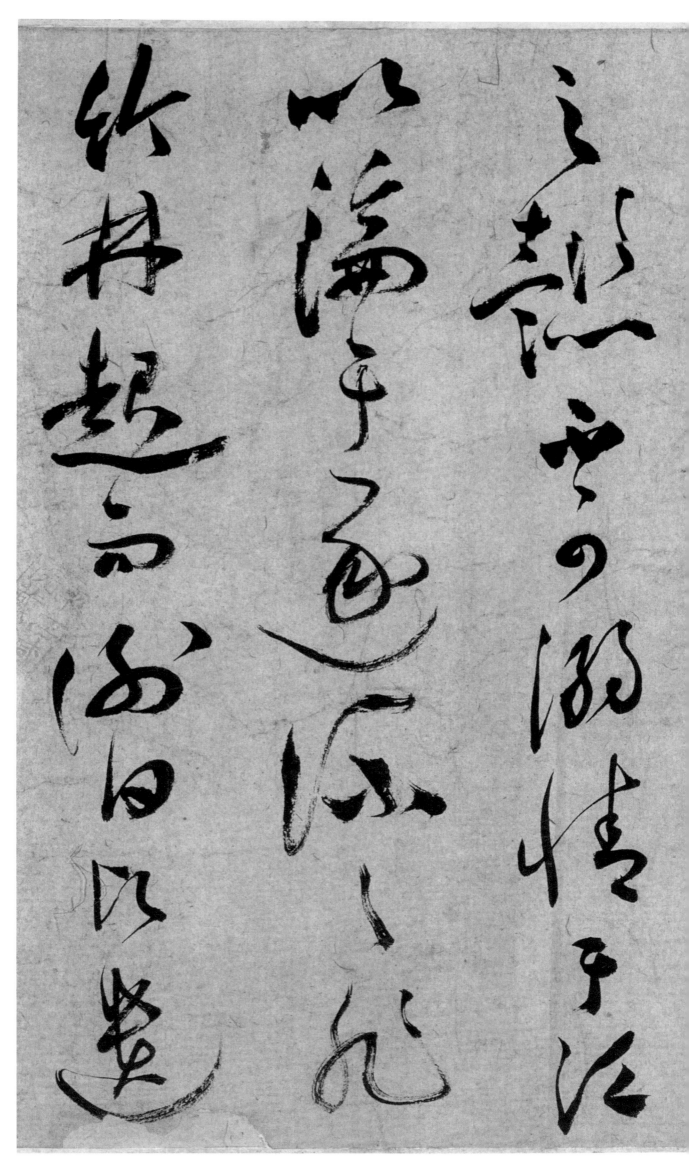

之懿。不可溺情于江。以沦于逐流之非。竹林起而谢曰。愿遗

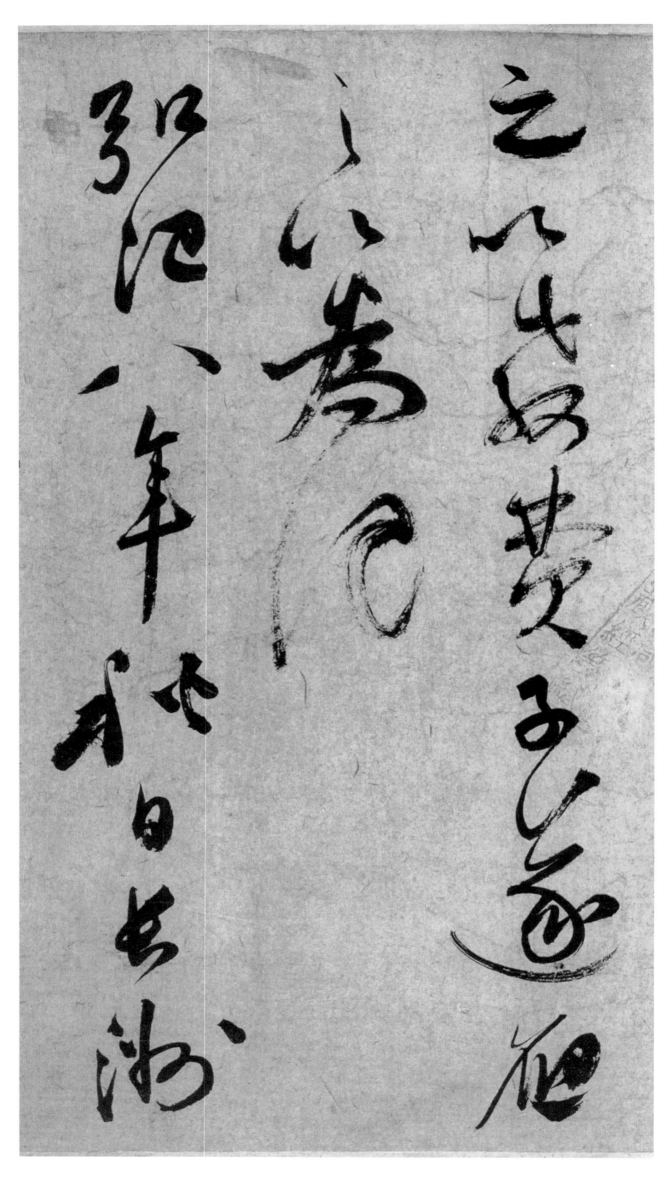

之以教费子。遂应之以为记。弘治八年秋日。长洲

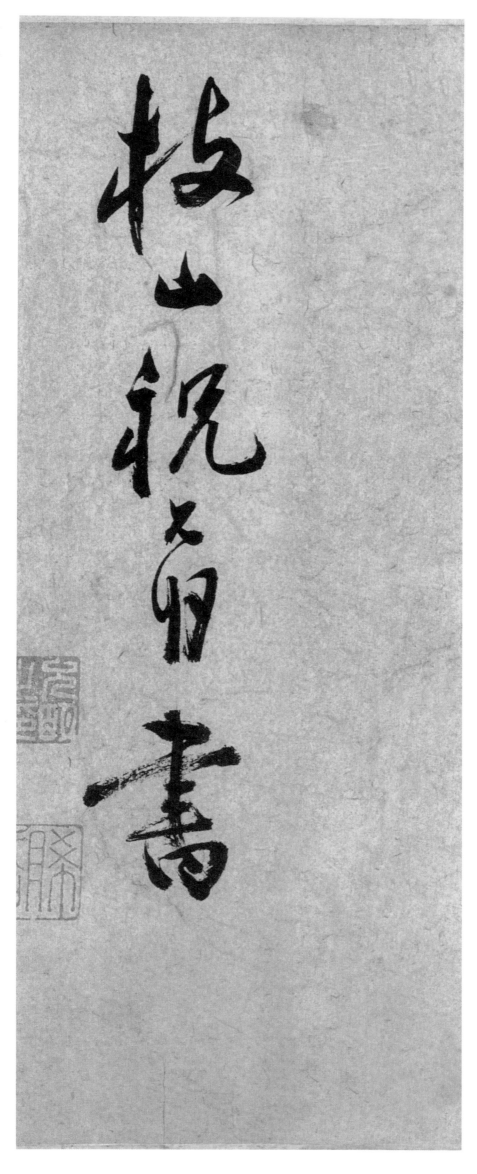

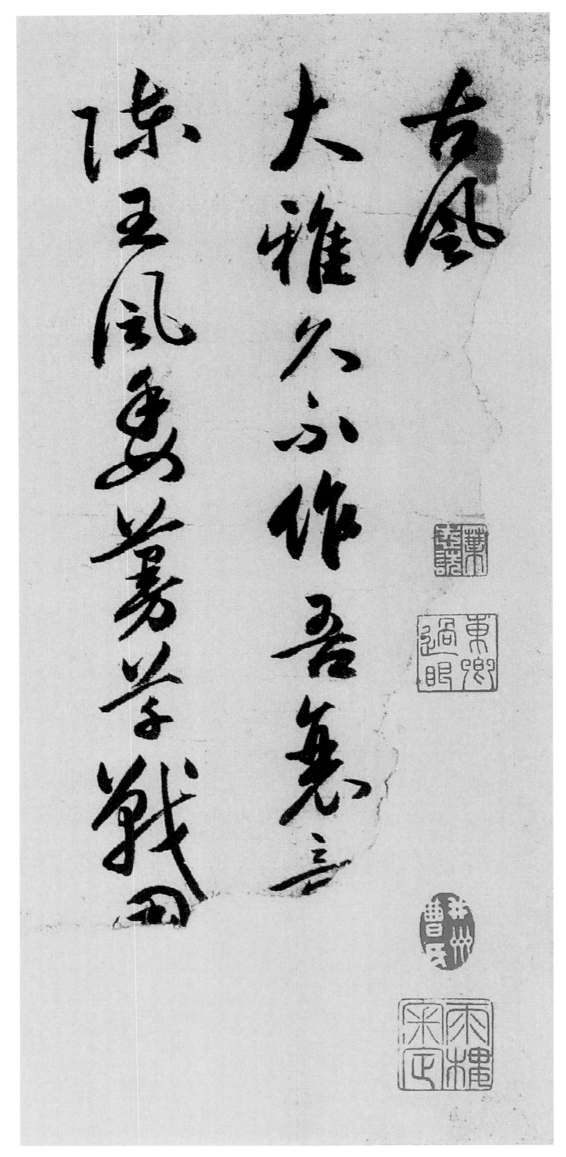

李白诗卷 古风。大雅久不作。吾衰□□陈。王风委蔓草。战国□

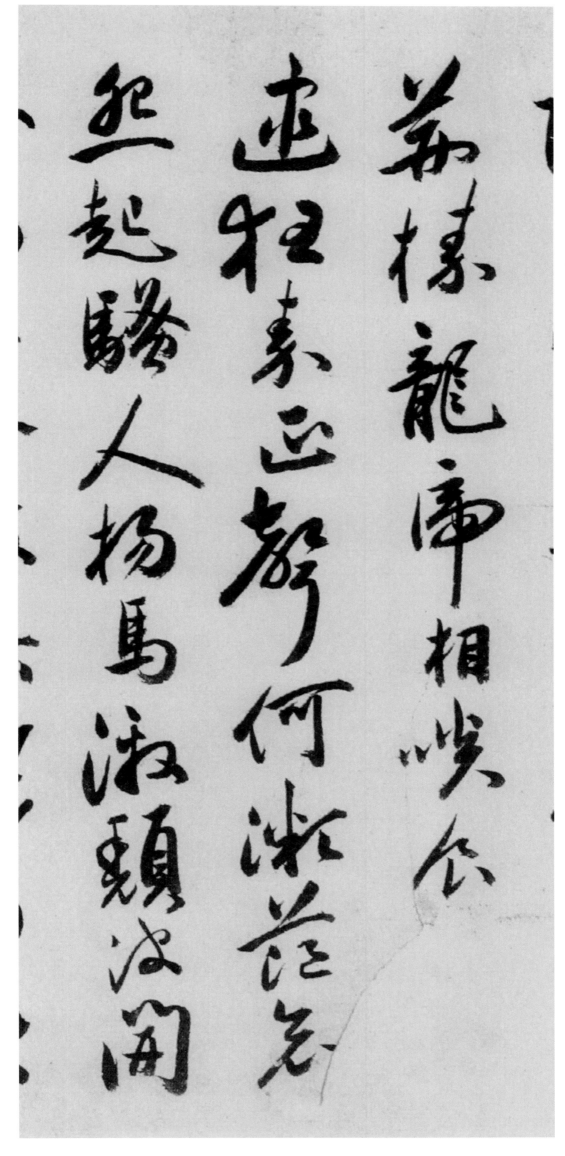

荆榛。龙虎相啖食。□□逮狂秦。正声何微茫。哀怨起骚人。扬马激颓波。开

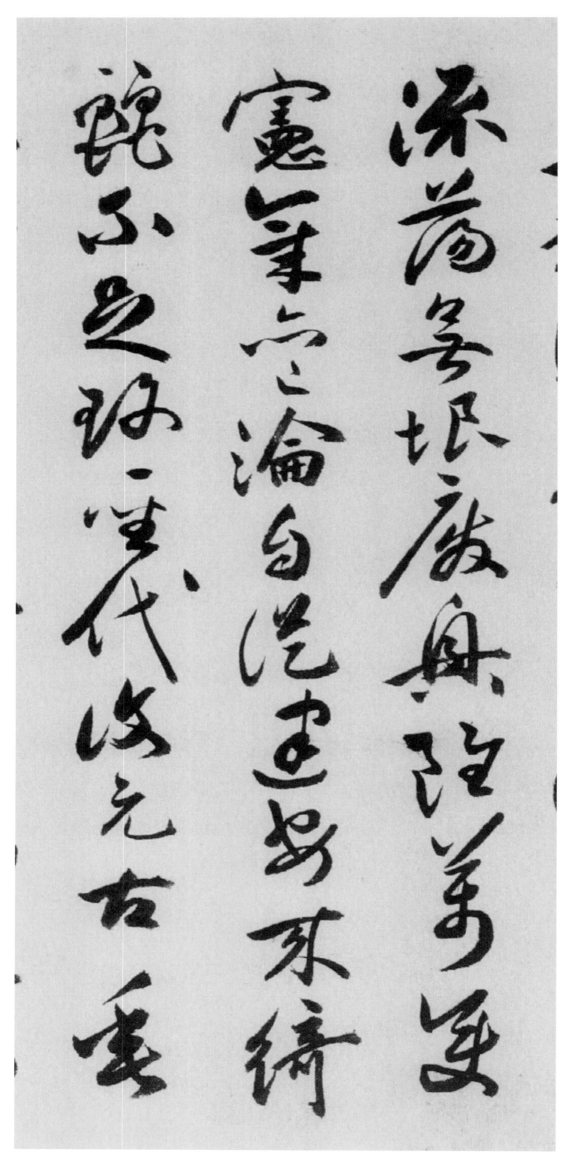

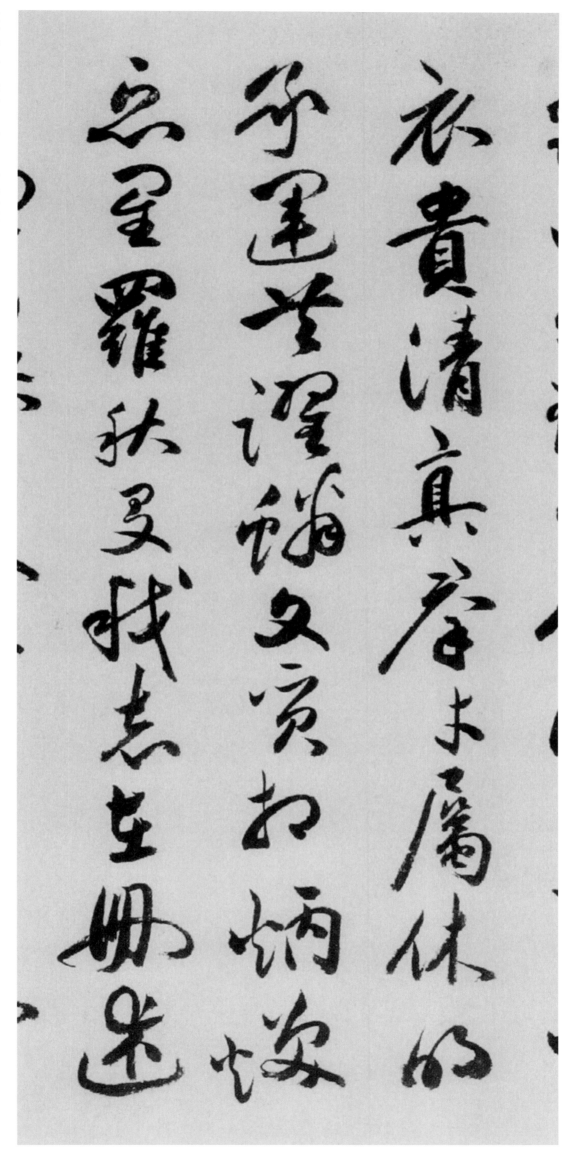

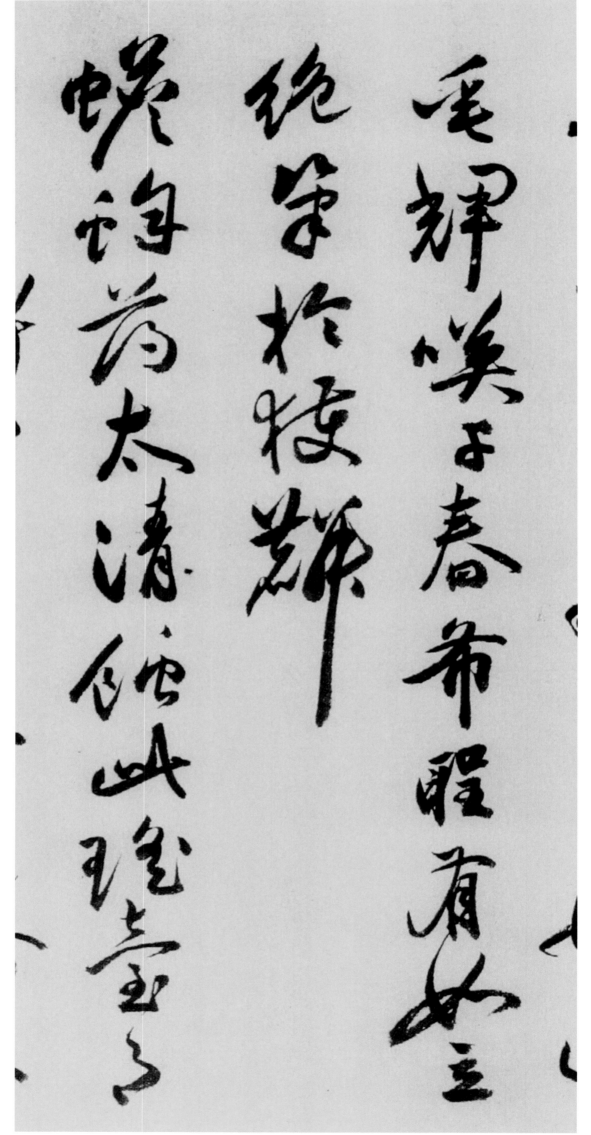

垂辉映千春。希圣如有立。绝笔于获麟。蟾蜍薄太清。蚀此瑶台月。

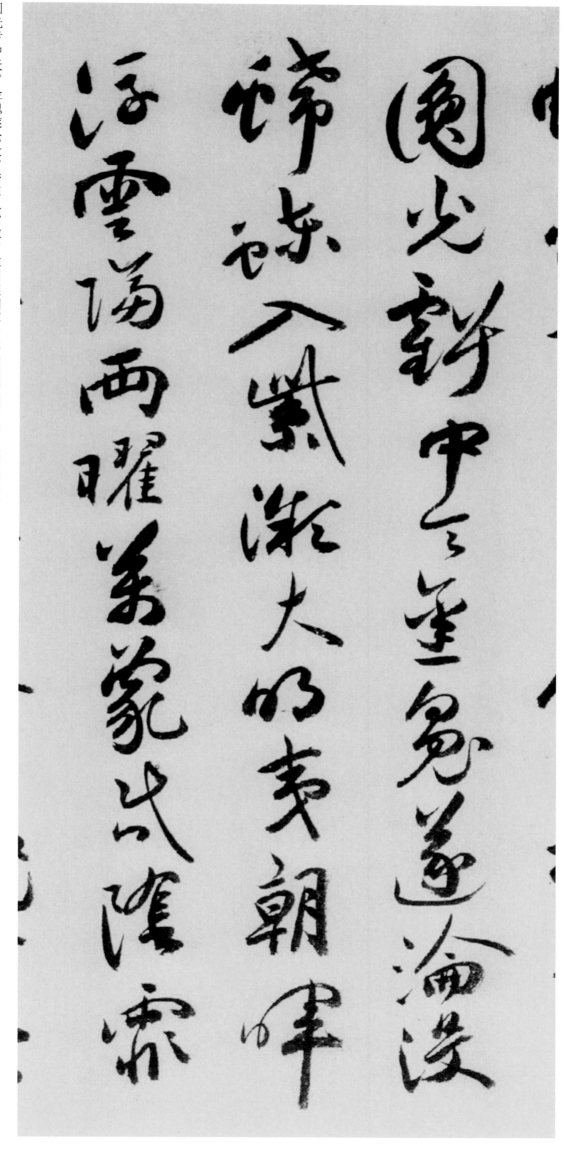

圆光亏中天。金魄遂沦没。蜘蛛入紫微。大明夷朝晖。浮云隔两曜。万象昏阴霏。

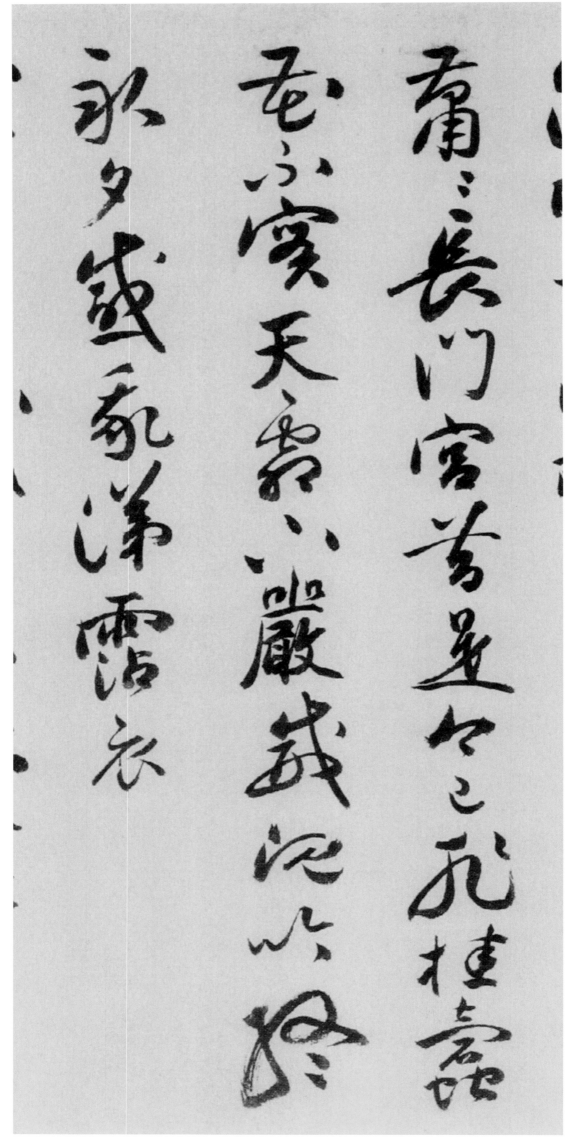

萧萧长门宫。昔是今已非。桂蠹花不实。天霜下严威。沉吟终永夕。感我涕沾衣。

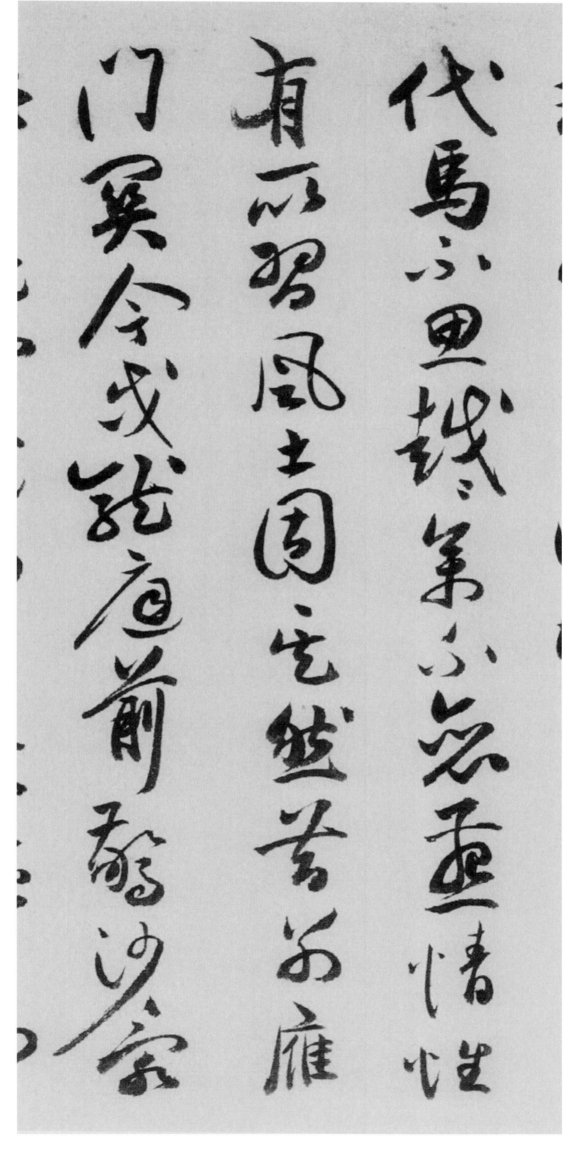

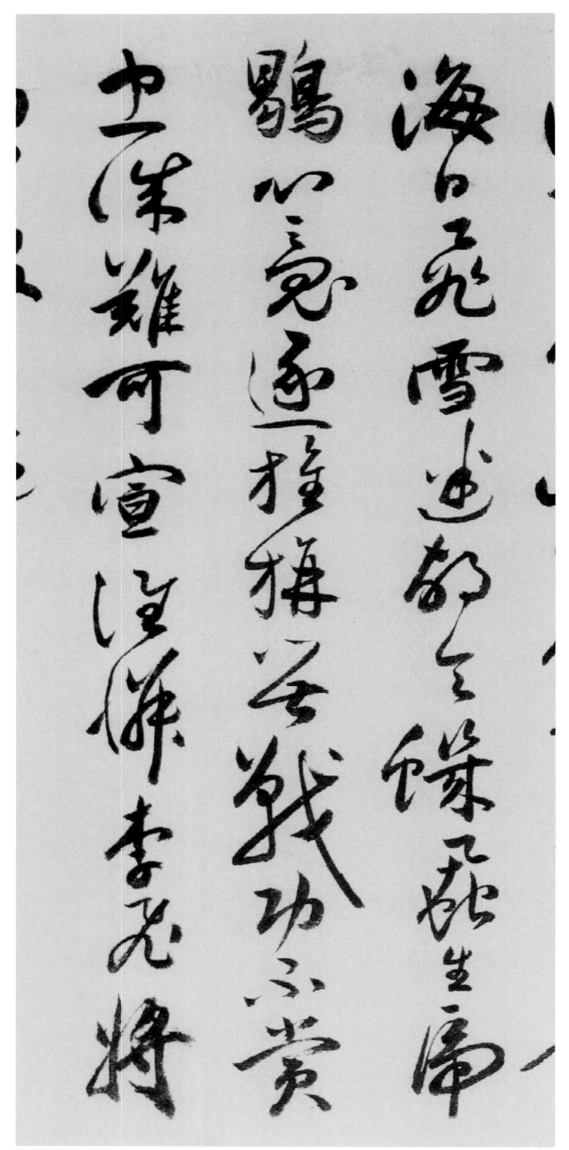

海日。飞雪迷胡天。蚍虱生虎鹖。心魂逐旌旃。苦战功不赏。忠诚难可宣。谁怜李飞将。

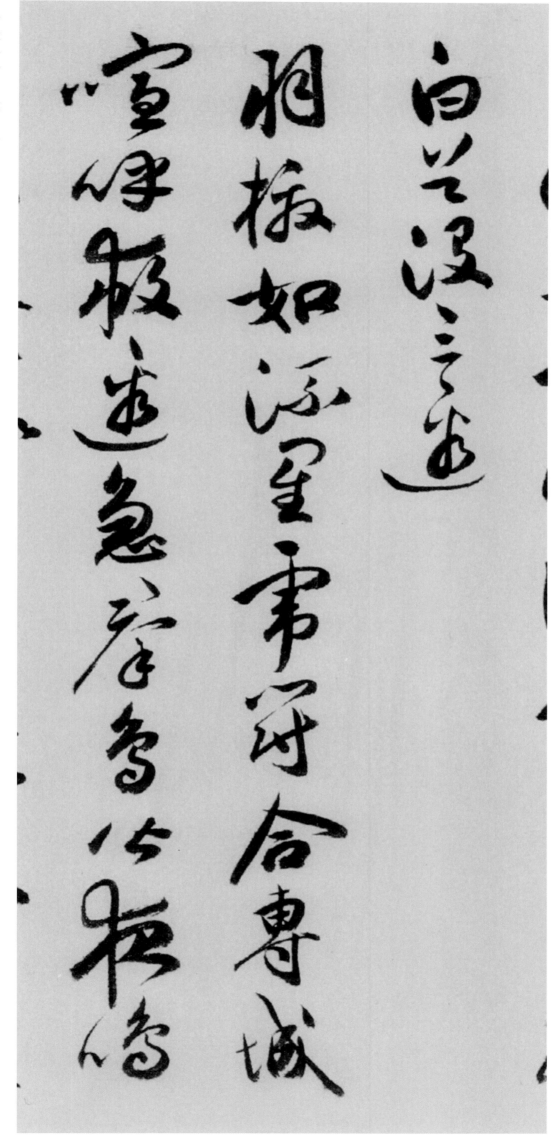

白日曜紫微。三公运权衡。天地皆得一。澹然四海清。借问此何为。答言楚征兵。渡泸

白日曜紫微，三公运权衡，天地皆得一，澹然四海清，借问此何为，答言楚征兵，渡泸

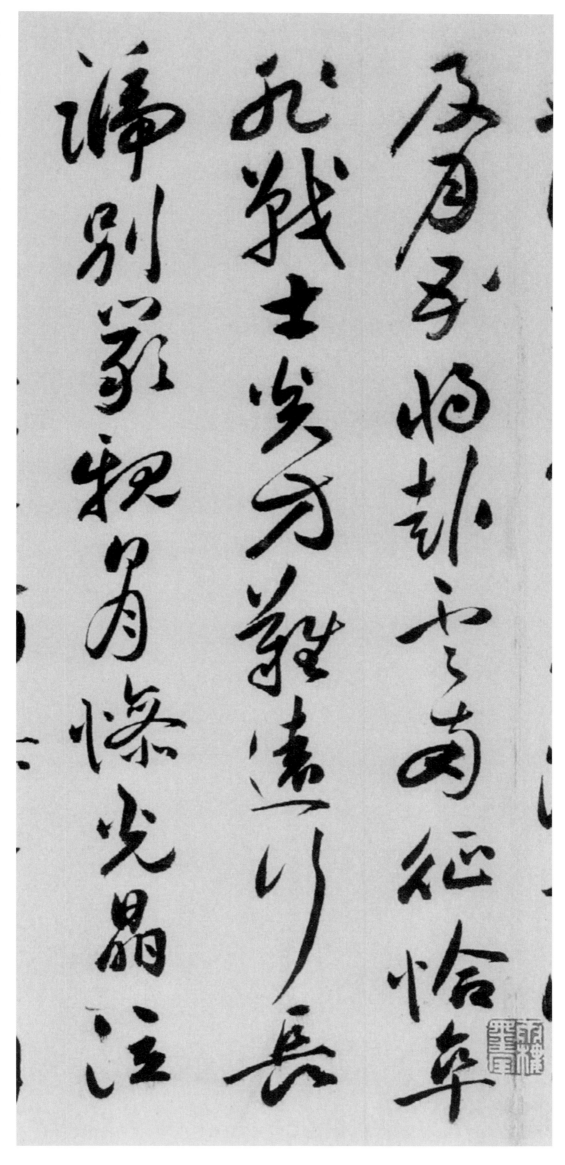

及五月。将赴云南征。恰卒非战士。炎方难远行。长号别严亲。日月惨光晶。泣

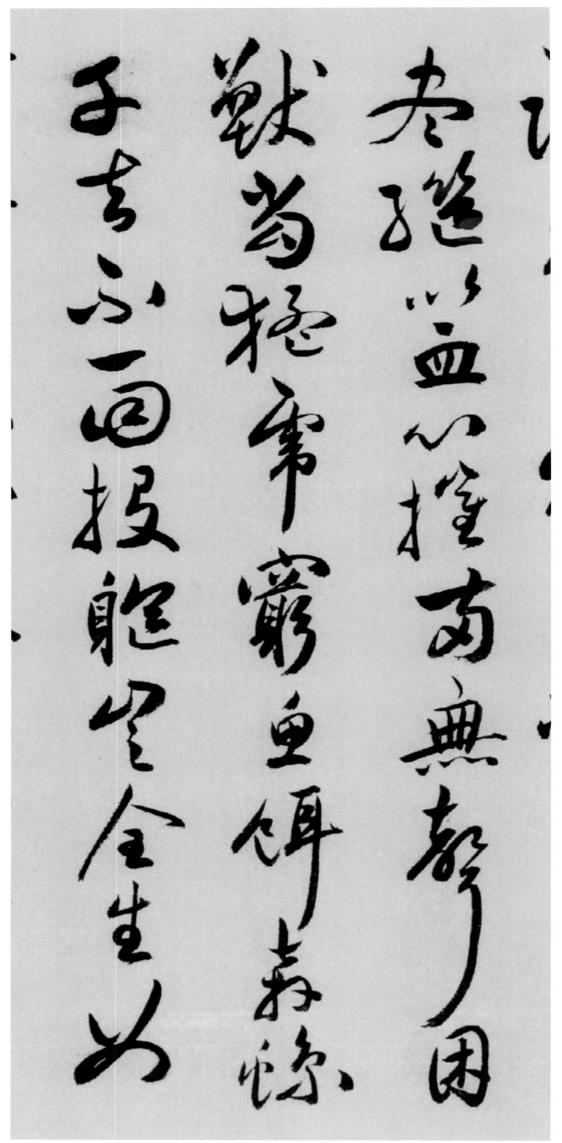

尽继以血。心摧两无声。困兽当猛虎。穷鱼饵奔鲸。千去不一回。投躯岂全生。如

34

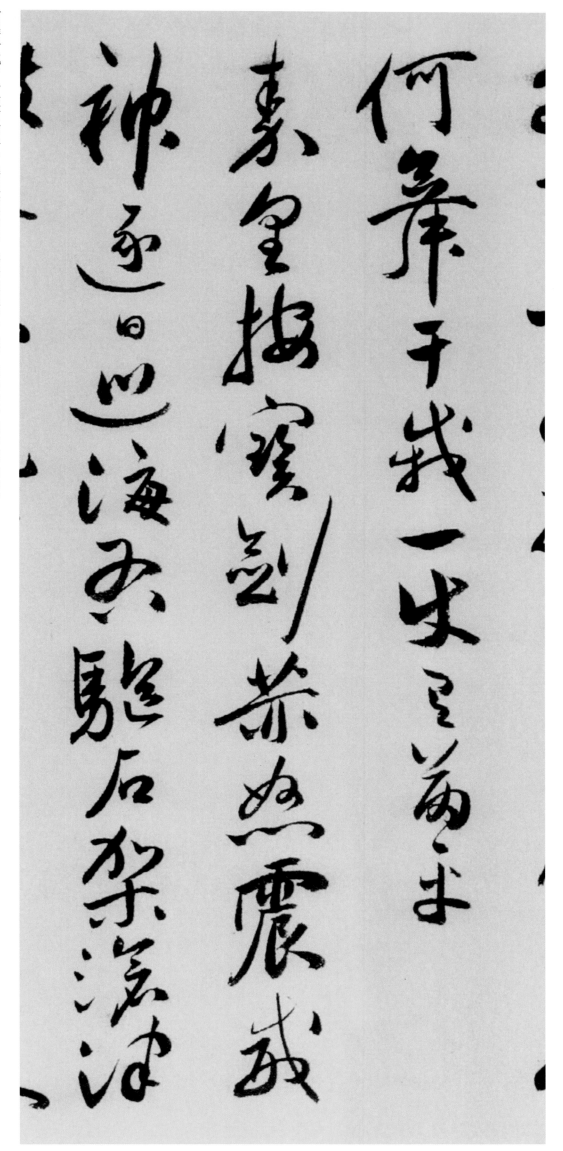

何舞干戚。一使有苗平。秦皇按宝剑。赫怒震威神。逐日巡海右。驱石驾沧津。

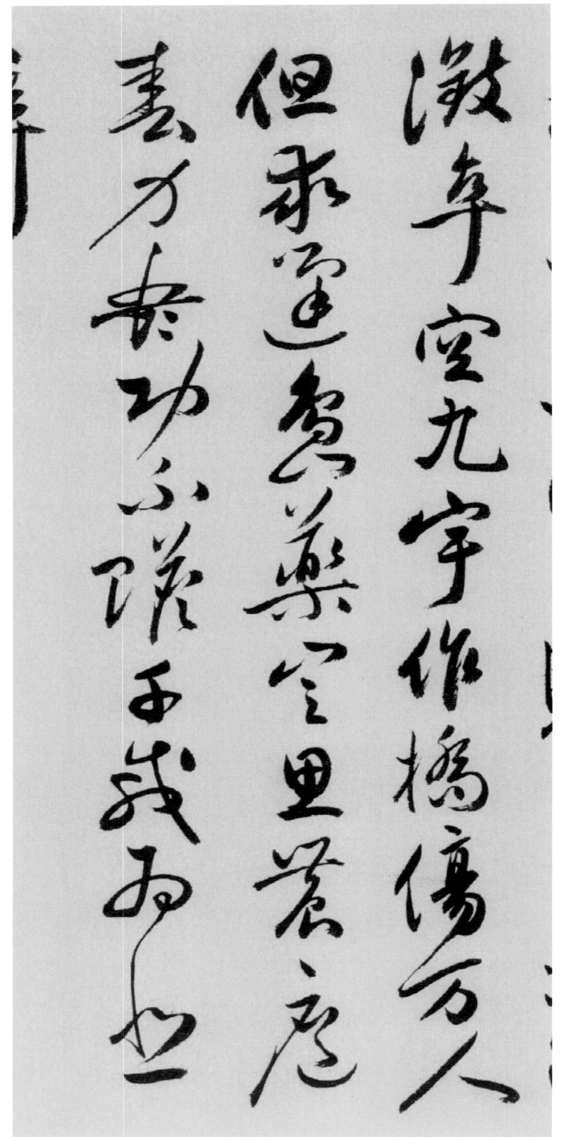

征卒空九宇。作桥伤万人。但求蓬岛药。岂思农扈春。力尽功不赡。千载为悲

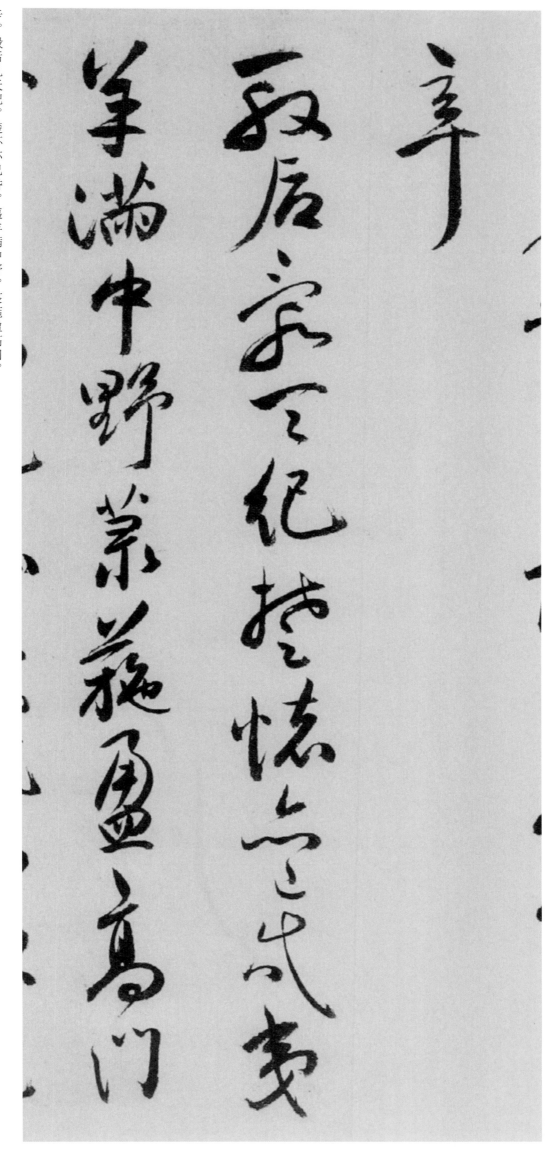

辛。殷后乱天纪。楚怀亦已昏。夷羊满中野。菉葹盈高门。

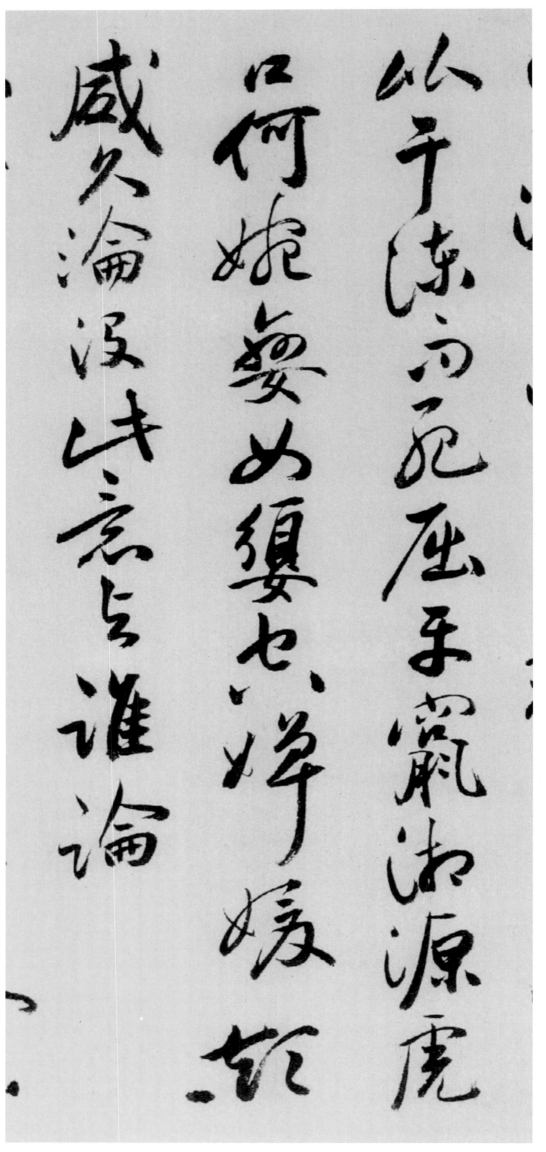

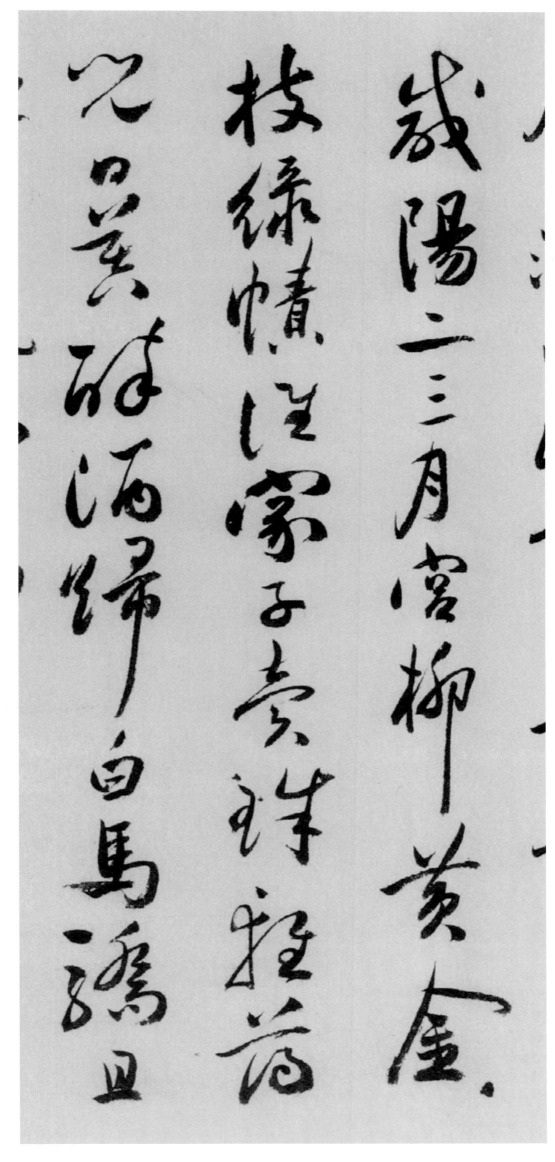

咸陽二三月，宮柳黃金枝。綠幘誰家子。賣珠輕薄兒。日暮醉酒歸。白馬驕且

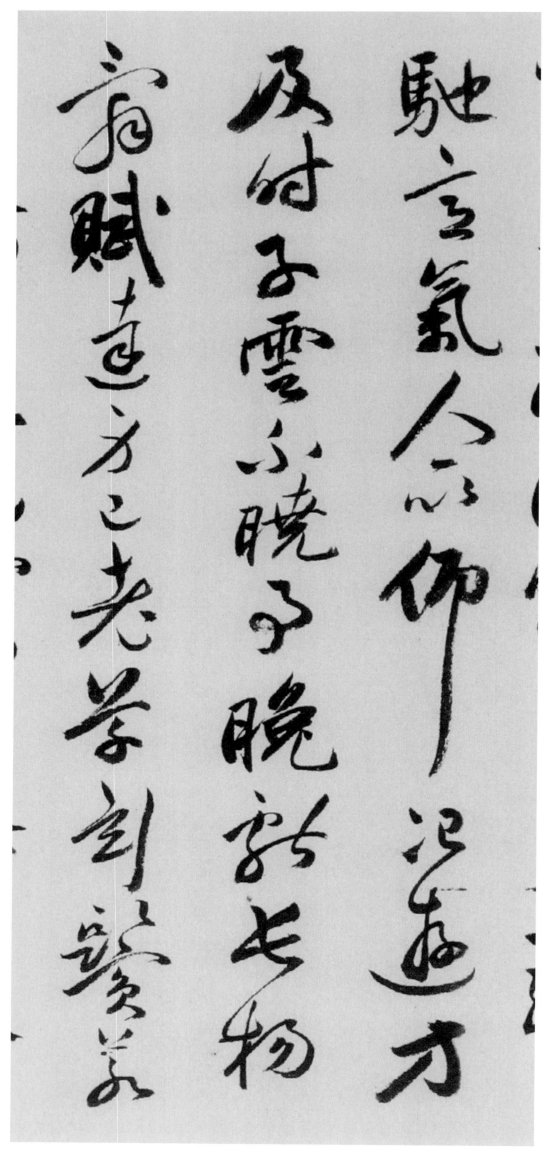

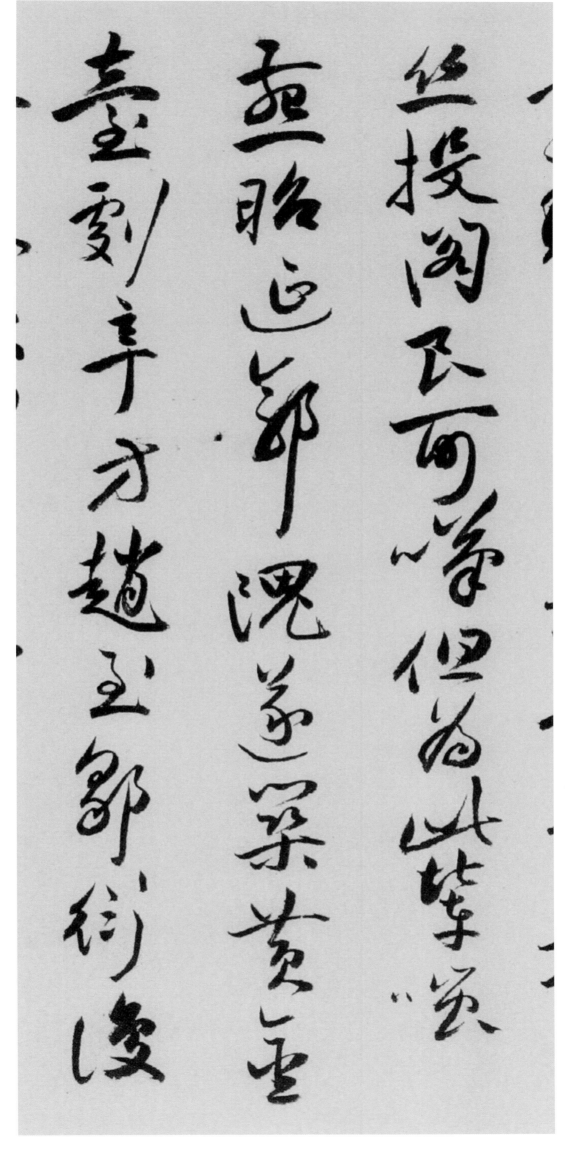

丝。投阁良可叹。但为此辈嗤。燕昭延郭隗。遂筑黄金台。剧辛方赵至。邹衍复

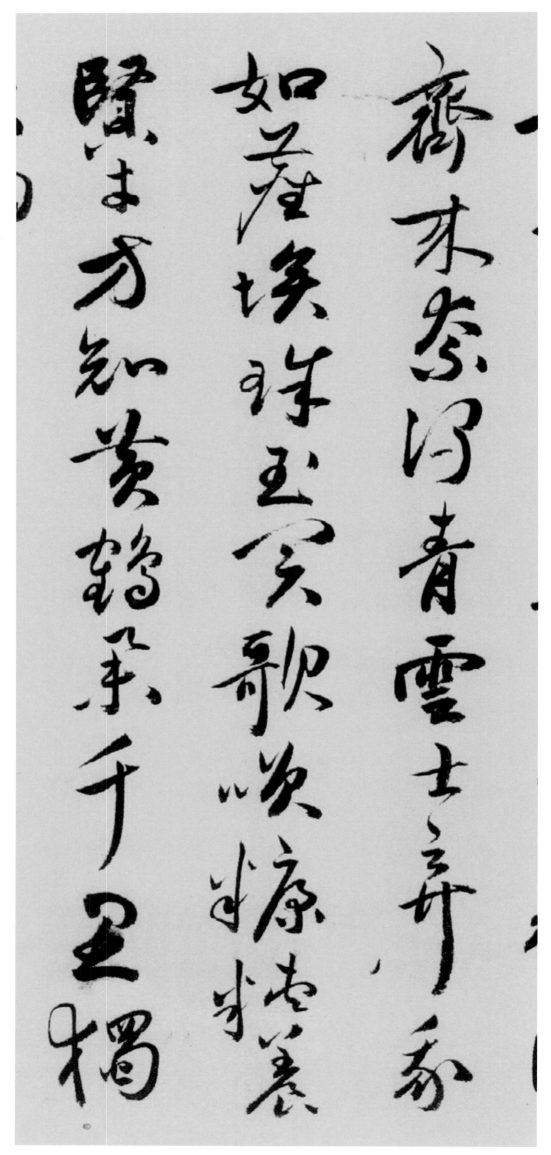

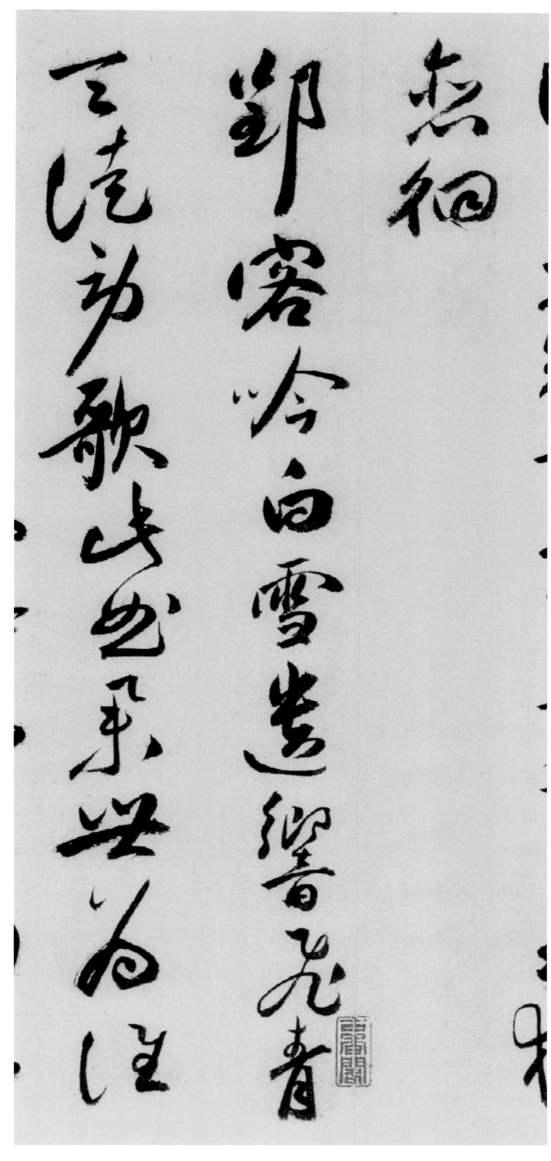

徘徊。郢客吟白雪。遗响飞青天。徒劳歌此曲。举世为谁

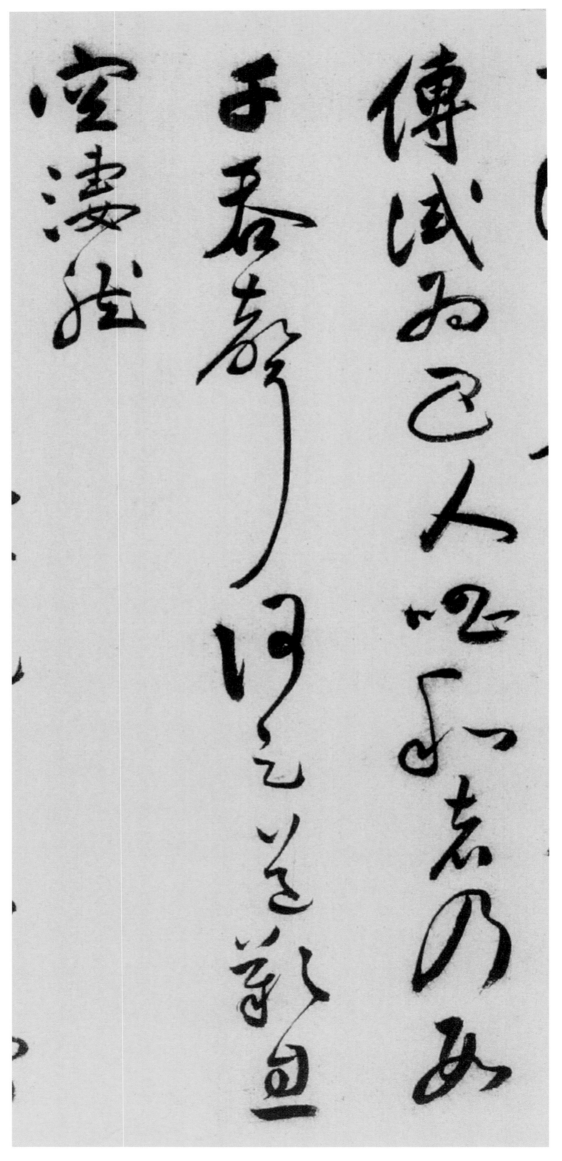

传。试为巴人唱。和者乃数千。吞声何足道。叹息空凄然。

越客采明珠。提携出南隅。清辉照海月。美价倾皇都。献君君按剑。怀宝空长

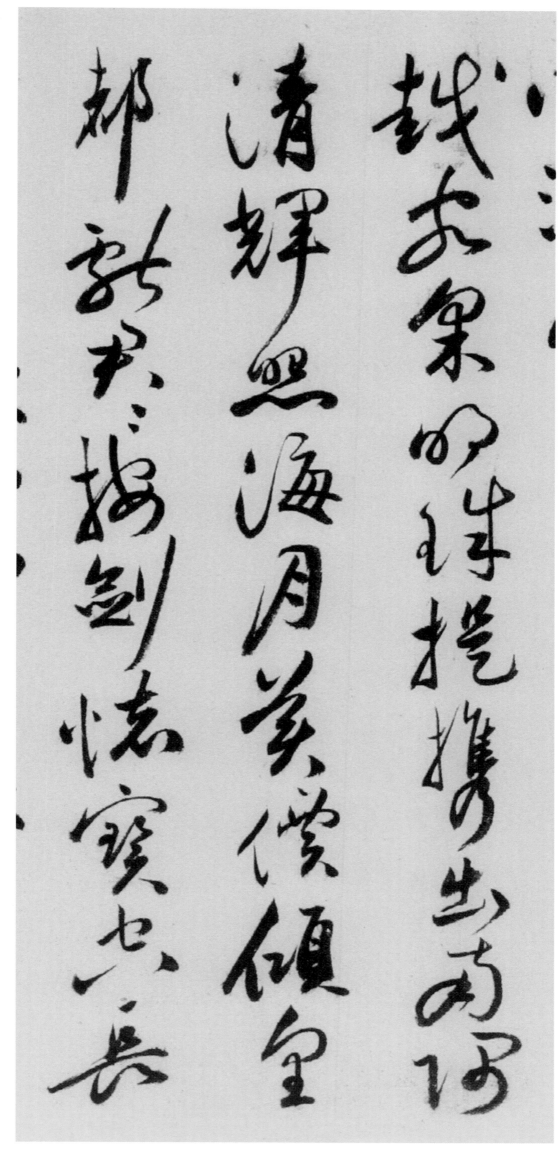

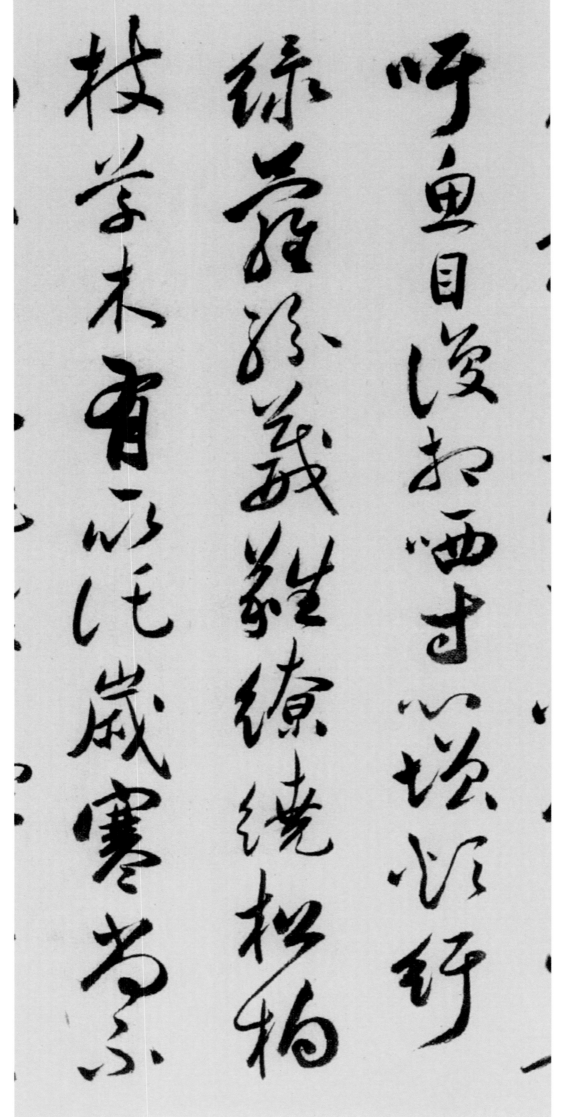

吁。鱼目复相哂。寸心增烦纡。绿萝纷葳蕤。缭绕松柏枝。草木有所托。岁寒尚不

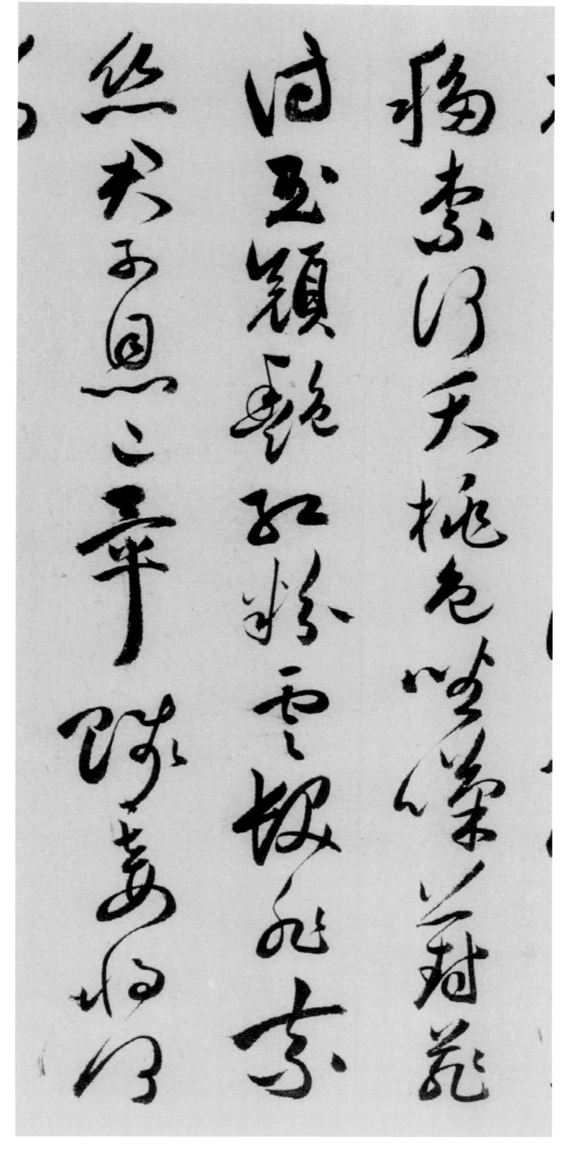

移。奈何夭桃色。坐叹葑菲诗。玉颜艳红粉。云发非素丝。君子恩已毕。贱妾将何

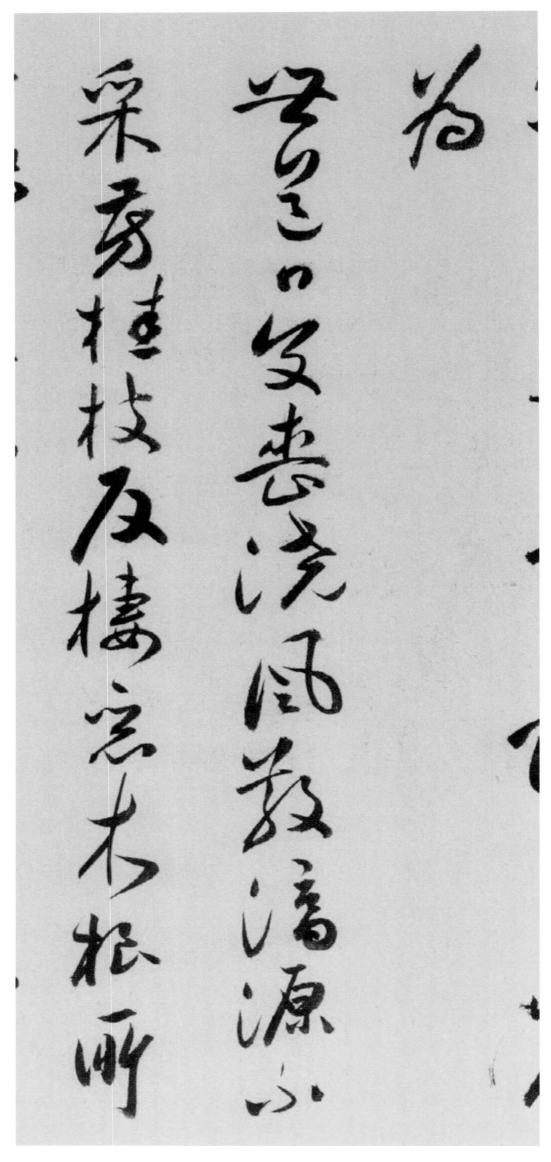

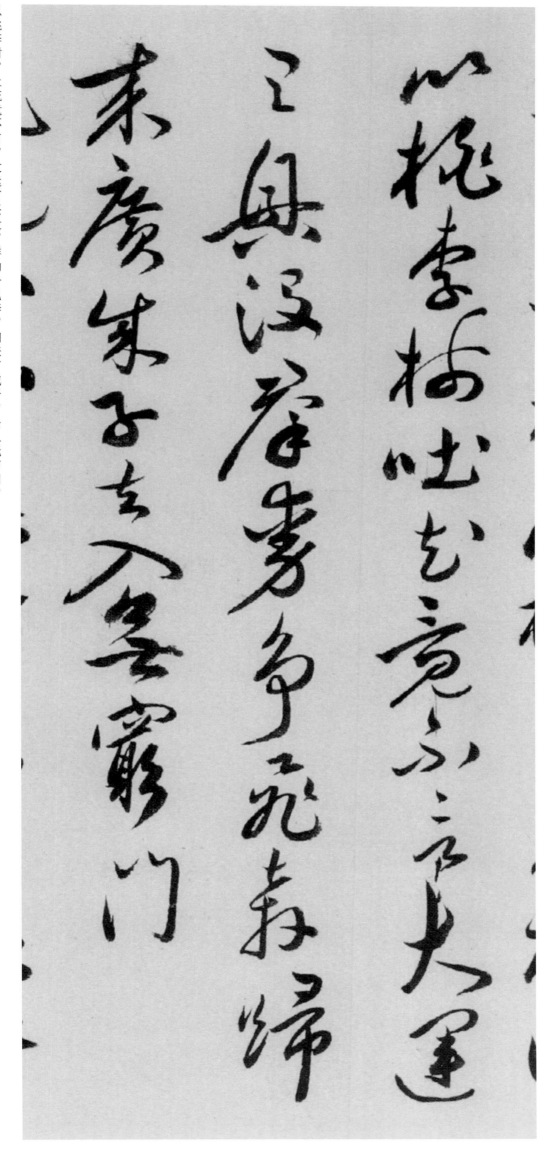

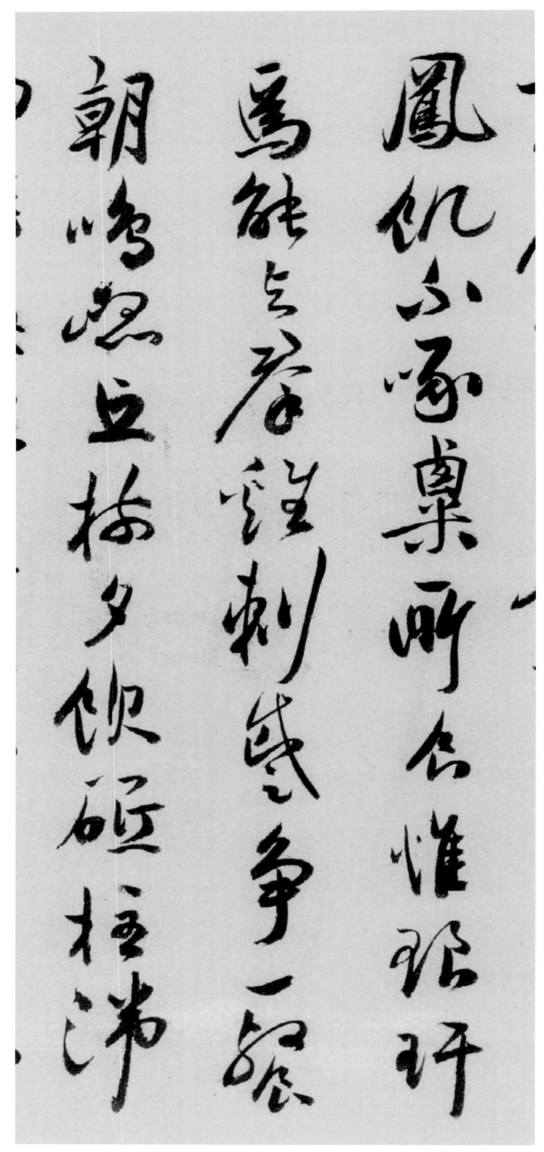

凤饥不啄粟。所食唯琅玕。焉能与群鸡。刺蹙争一餐。朝鸣崐丘树。夕饮砥柱湍。

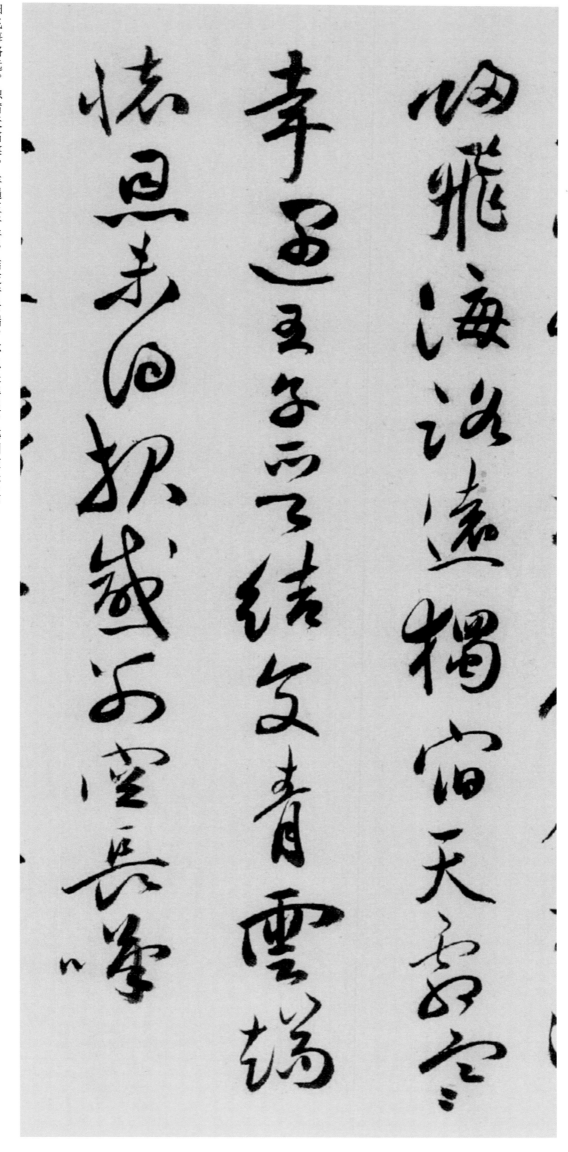

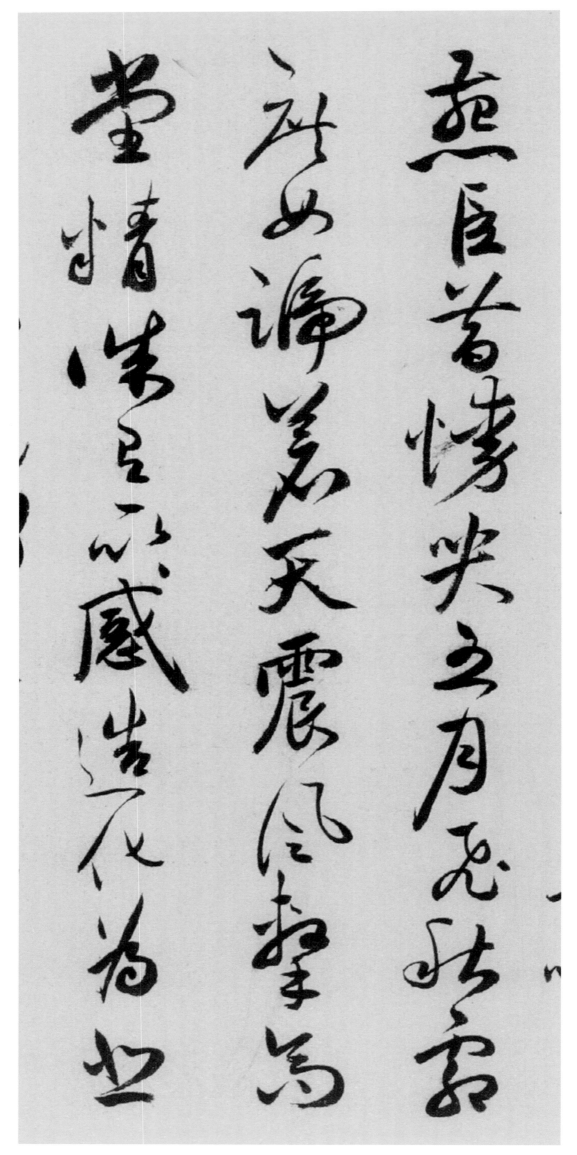

燕臣昔恸哭。五月飞秋霜。庶女号苍天。震风击齐堂。精诚有所感。造化为悲

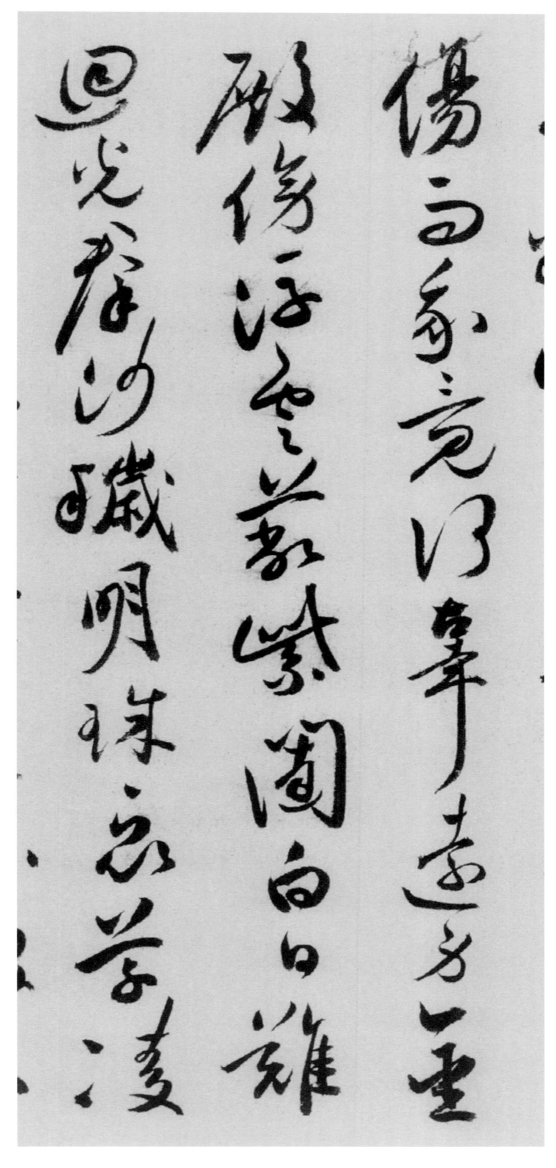

伤。而我竟何幸。远身金殿傍。浮云蔽紫闼。白日难回光。群沙秽明珠。众草凌

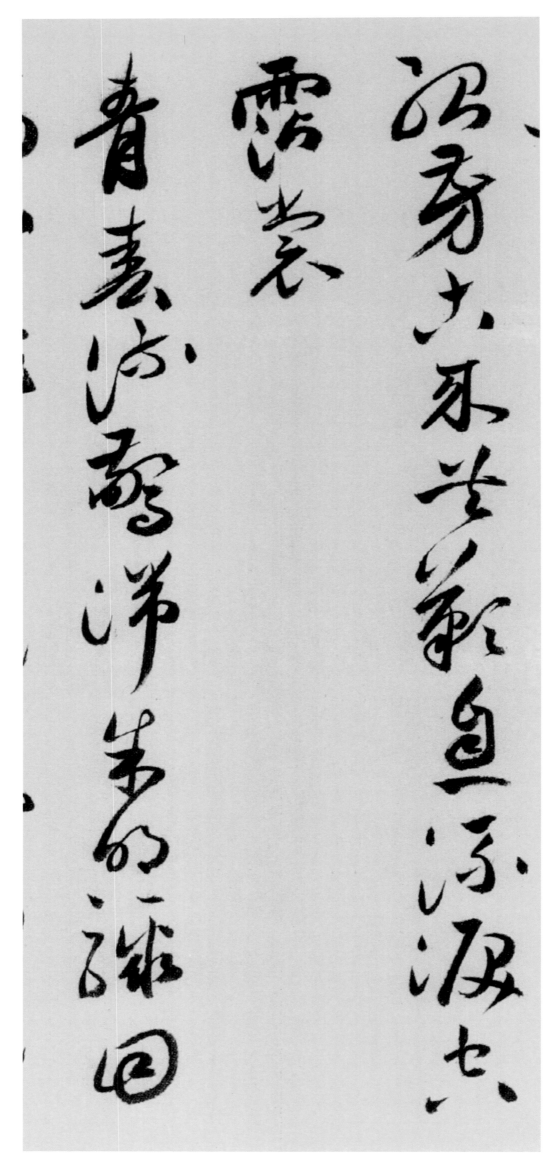

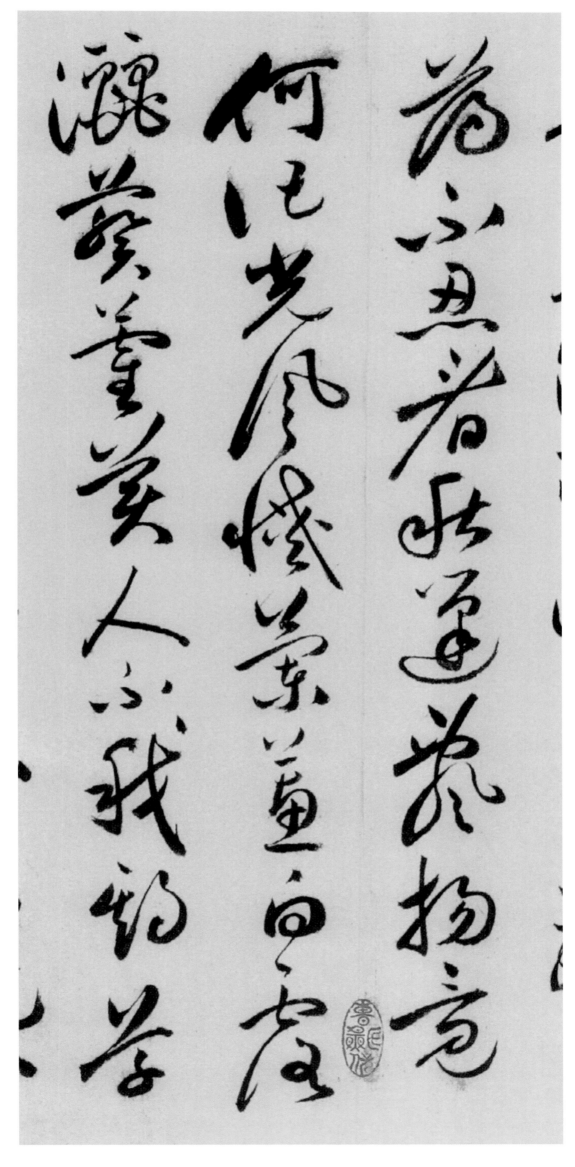

薄。不忍看秋蓬。飘扬竟何托。光风灭兰蕙。白露洒葵藿。美人不我期。草

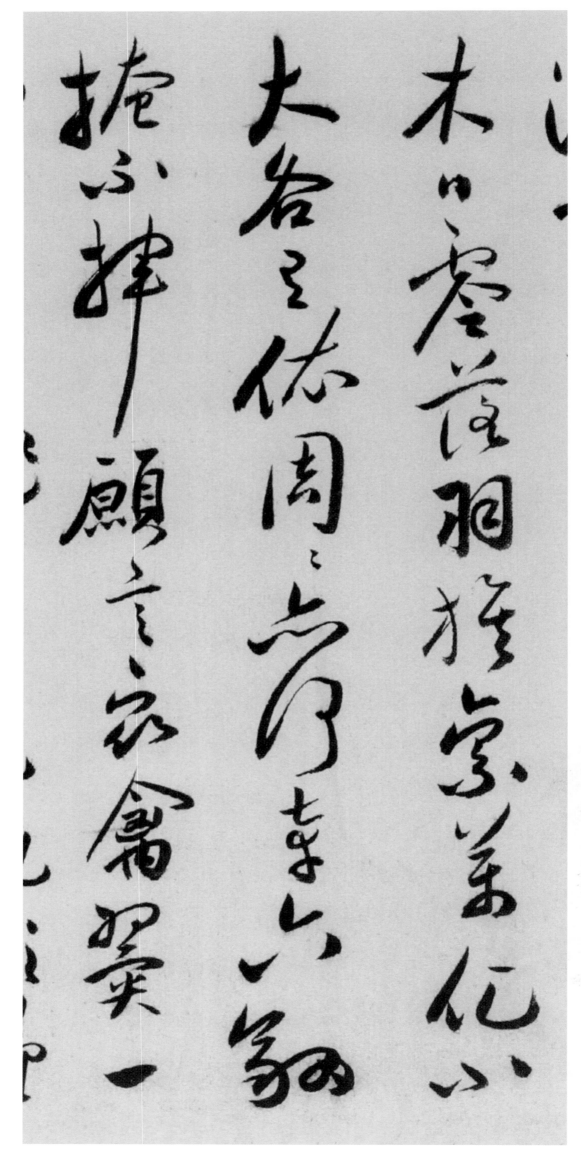

木日零落。羽族禀万化。小大各有依。周周亦何辜。六翮掩不挥。愿言众禽翼。一

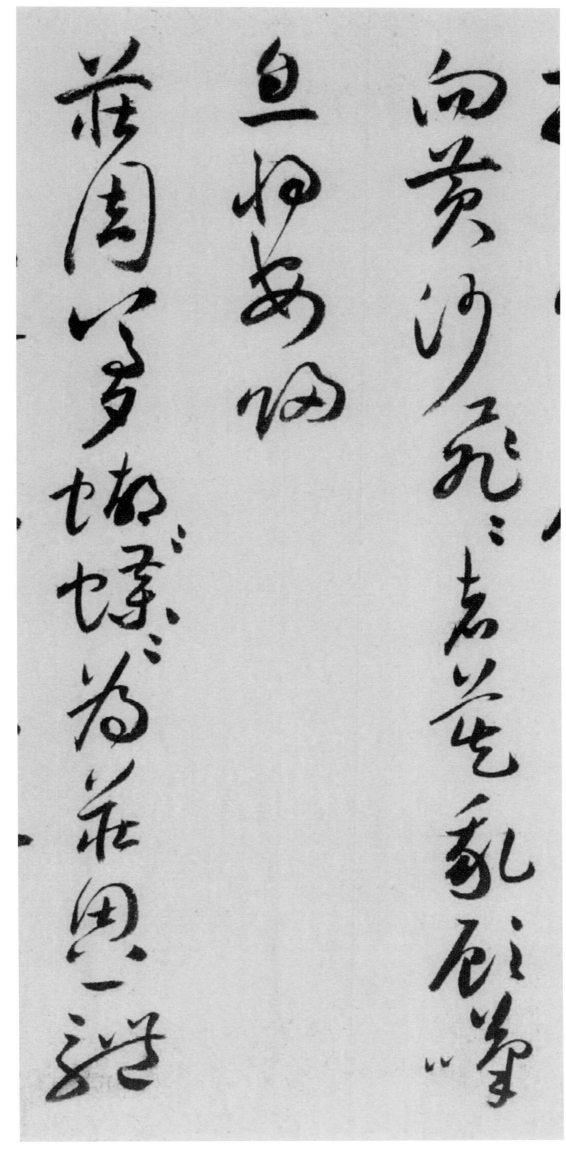

向黄河飞。飞者莫我顾。叹息将安归。庄周梦蝴蝶。蝴蝶为庄周。一体

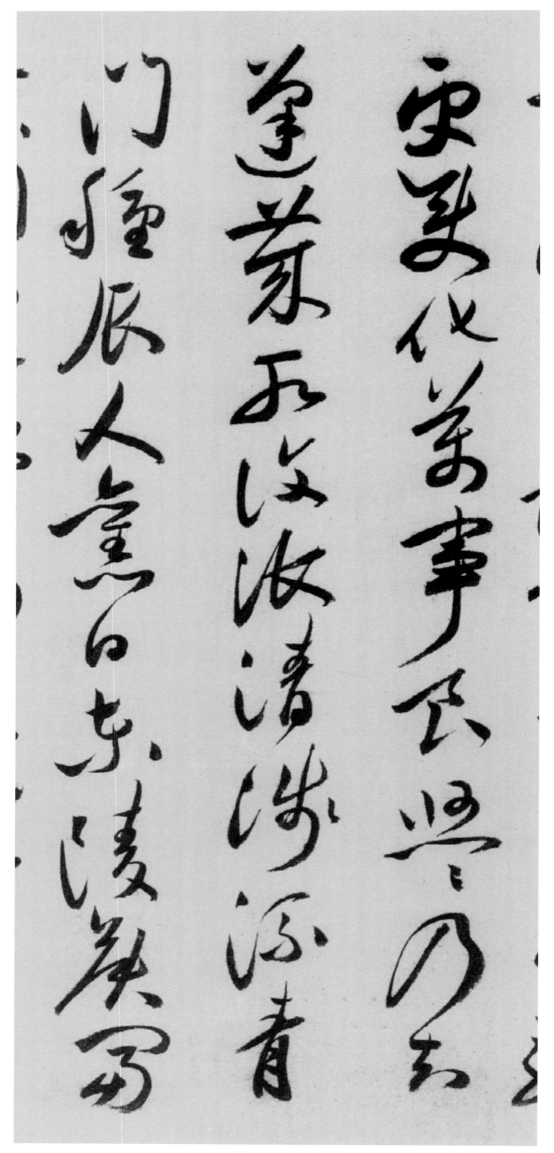

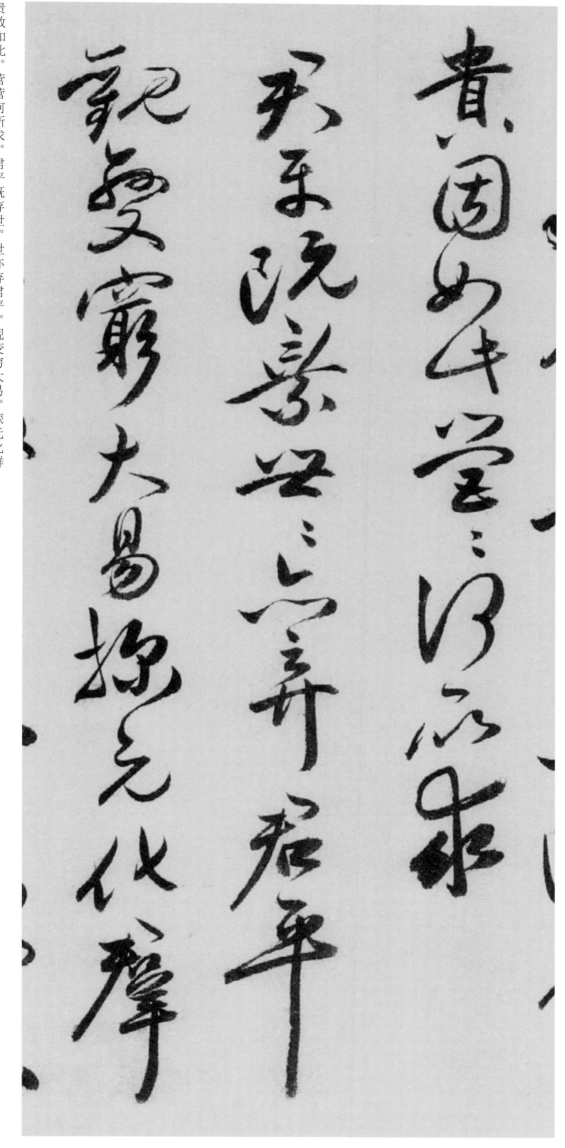

贵故如此。营营何所求。君平既弃世。世亦弃君平。观变穷大易。探元化群

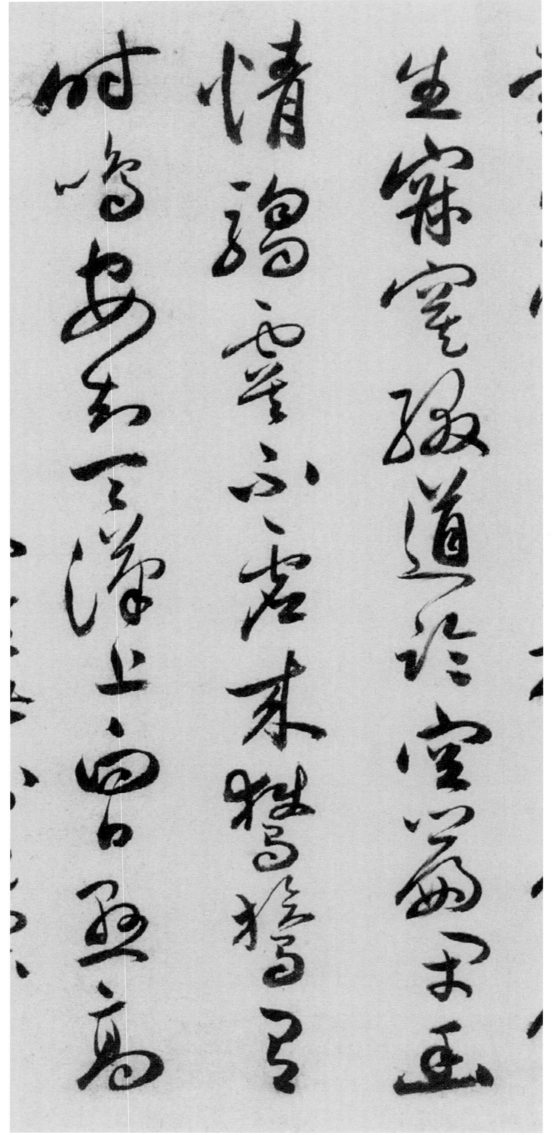

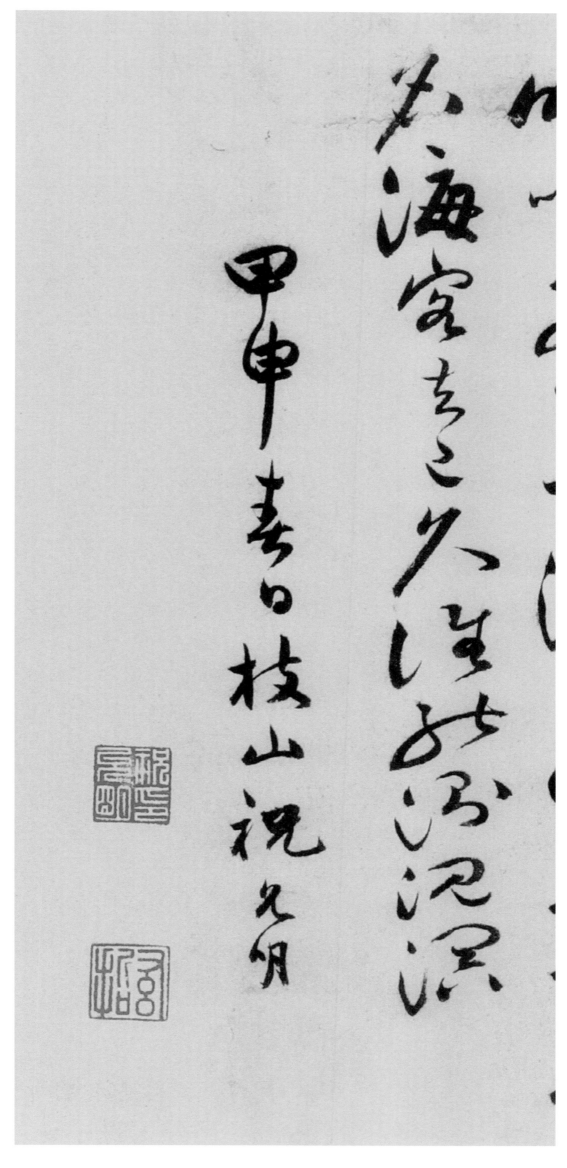

名。海客去已久。谁人测沉冥。甲申春日枝山祝允明。

图书在版编目（ＣＩＰ）数据

草书掇英．祝允明 / 路振平，赵国勇，郭强主编；
草书掇英编委会编．－－ 杭州：浙江人民美术出版社，
2018.5
ISBN 978-7-5340-6769-3

Ⅰ．①草… Ⅱ．①路… ②赵… ③郭… ④草… Ⅲ.
①草书－法帖－中国－明代 Ⅳ．①J292.34

中国版本图书馆CIP数据核字(2018)第089311号

丛书策划：舒　晨
主　　编：路振平　赵国勇　郭　强
编　　委：路振平　赵国勇　郭　强　舒　晨
　　　　　童　蒙　陈志辉　徐　敏　叶　辉
策划编辑：舒　晨
责任编辑：冯　玮
装帧设计：陈　书
责任印制：陈柏荣

草书掇英
祝允明

出版发行　浙江人民美术出版社
地　　址　杭州市体育场路 347 号
电　　话　0571-85176089
经　　销　全国各地新华书店
网　　址　http://mss.zjcb.com
制　　版　杭州新海得宝图文制作有限公司
印　　刷　浙江兴发印务有限公司
开　　本　889mm×1194mm　1/12
印　　张　5.333
版　　次　2018年5月第1版·第1次印刷
书　　号　ISBN 978-7-5340-6769-3
定　　价　52.00 元
如发现印装质量问题，影响阅读，请与本社市场
营销部联系调换。